基礎素描的觀念與表現

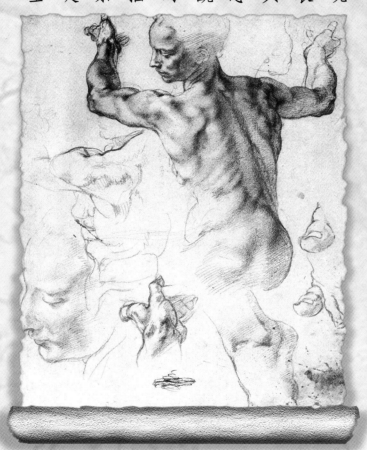

素描講義

◎蘇錦皆 著

雄獅 美術

目錄

序

　　對於每一個開始跨入美術大門者，第一步就是學習素描。當你樹立畫家或彫塑家、工藝設計師、建築設計師等的志願時，學習素描及具有紮實的素描功底，是必不可少的。你的繪畫才能，也往往在開始的素描學習中顯露了出來。因此，素描是一切造型藝術的基礎。

　　素描是研究表現一切對象造型規律的學科，它包含了造型藝術的所有課題，它本身既具獨立審美價值，又常作為記錄收集創作素材和畫圖草稿形式之用。它所提出的概念，不論是如何表現自然，或是純粹繪畫藝術語言的表達，已在許多藝術領域產生了偉大的作品。由此，各美術院校在全部專業課程設置中，都十分強調素描是重要的基礎課，並建立了一整套嚴格的素描教學體系。

　　美術史上著名的畫家，均相當重視素描的作用。16世紀文藝復興時期巨匠米開朗基羅認為素描是畫家、彫刻家的「根」，掌握了素描的人便是「自己佔有著一筆巨大的財富」。安格爾則自稱是「素描學派」。羅丹指出不重視素描是很不智的。馬蒂斯則說「畫家要與大自然化為一體，借助素描研究最要緊」。由于現今照相技術的發達，有人認為利用它就可以取代多年刻苦學習素描的功夫，素描似乎已不重要了，這是一種誤導和錯覺。

　　早在數萬年前就出現了許多極少顏色的古岩畫素描。西方的繪畫則是自12世紀以後才有了明暗法的表現，16世紀文藝復興時期巨匠達文西專門研究解剖、透視、光暗規律等各種素描造型因素，逐漸完整了素描造型法則。此時畫工作坊（類似今日培養畫家的學校）已將素描列為藝術學徒的基礎課程。此後數百年美術專門學校更把素描擺在特殊重要地位，到19世紀，作為量感和空間體積等素描造型表現方面已達到最高峰。自浪漫派、印象派興起，直到現代諸流派，由于畫家極為重視自我表現和獨創性，一代接一代，后浪推前浪，更不斷出現新面貌，素描的發展再度進入了新階段。

　　素描是觀察、研究與表現對象形體、明暗、質感、量感的空間藝術，在素描練習中，鍛鍊了眼、腦、手的合作，在平面上表現出具三度空間的形體結構。初學畫者，常有人問，面對如此豐富、複雜多變的對象，不知從何下手，有沒有簡便的素描速成法？

　　我想，素描的學習雖然面臨的問題眾多，但第一步重要的是先學會看，就是先學習以正確的觀察及認識對象的方法，也就是「整體」的觀察方法，不能孤立局部地去觀察所要畫的對象，可以說，如果忽略了首先建立整體的觀察方法，要畫好素描是很難的。例如畫頭像，一開始就要先對頭部整個形體有一明確的認識，不能只看見眼睛、鼻子、嘴等一個個的局部，畫時要從整體著眼，當用調子表現立體時，要在組成頭部諸多部分的凹凸形體中，找到其共同的方向面給予統一的表現，由整體到局部，而不是孤立一點一點局部拼湊起來的形象，以拼湊畫出的形體是沒有整體感的。

　　在整體觀察下進行作畫時，常會遇到一個重要問題，便是如何認識結構體和光暗調子、線條、虛實表現等之間的關係。所謂結構體即是解剖結構和形體結構的統稱，作畫時既要理解對象內在骨骼筋肉生長形狀，又要概括成視覺幾何形體的組合，由于光線作用於幾何體不同透視面而產生深淺層次的明暗調子，這樣「由裡到外」（指由解剖結構到形體結構），「由外到裡」（指由光線明暗調子、線條等到結構體）就完成了素描習作的全部觀察過程。

　　當具有了紮實的素描功底，也就有了「法」，就有隨意表現自我的自由空間，不過，有了「法」而不去變，則只能是工匠，藝術生命自然就停止了。

　　我在台北期間，接觸一些專業畫家和美術愛好人士，尤其許多青年學子，他們對素描有極高的興趣，且專注投入。錦皆多年對素描作專注深入的研究，已有很深的造詣和豐富的實踐作畫經驗，取得頗大成果。在本書中有許多論述是頗具獨特精闢之見解，諸如學習素描最重要的是正確觀念的建立，結構線、明暗線、邊緣線三者實為一體，體積與結構，明暗與結構，方向面，以及最後的結語等等，都是深刻而精彩的分析。我想此書的出版，將為畫壇作出可喜貢獻，並將為廣眾所歡迎。

南京藝術學院教授　　張仲則　1997. 元月

序

　　近代談中國美學思想的學者，多引述莊子「養生主」中庖丁解牛的寓言，其原意當然是文惠君所謂：「吾聞庖丁之言，得養生焉。」郭象註：「以刀可養，知生亦可養。」或解為：「牛雖多，不以傷刀。物雖雜，不以累心。皆得養之道也。」（見王先謙莊子集解）這一則小寓言，說明由技而入道的可能性。由技而入道，隨心所欲，不受拘束，便是一種自由超越的藝術精神，這是大家所肯定的。

　　不過，我們要指出，技與道二者的關係，是互為作用的，技越高，道隨之而至，如果沒有技的培養磨練，道亦無從得，二者是呈辯證發展的。

　　在莊子外物篇中，還有另外一個小故事：「荃者所以在魚，得魚而忘荃。蹄者所以在兔，得兔而忘蹄。言者所以在意，得意而忘言。吾安得忘言之人而與之言哉？」

　　關于「得意忘言」之喻，近代部分學者也時有提及，認為言與意的關係，「意」是豐富的，「言」是有限的，但是他們並沒有擴大到用近代符號學或記號學所研究的範圍，尤其是瑞士語言學家索緒爾（Ferdinand de Saussure, 1857-1913）對語言與世界的關係所作的論述。他認為，人之所以能認知這個世界，是因為人能用語言記號去分割這個經驗世界，否則，經驗世界只是一團烏雲似的塊狀存在，如此，則人所感知的世界，與其他動物所感知的相差不多，所以卡西勒（Ernst Cassirer, 1874-1945）才說：「人是使用符號的動物」，因為人能使用符號，尤其是語言符號，所以人才不再活在物質的世界中，而建構了人的文化價值系統，這就是人與其他動物不同之處。（詳見《論人》An Essay on Man）。

　　由技入道也好，因言得意也好，都說明了二者的互依與互存性。

　　二十世紀上半期，西方美學的主流，大致是以意大利美學家克羅齊的「美即直覺」一命題以概括。稱讚他的人認為，他用此一核心命題，一舉解決了對美的定義及對美感經驗的特性所作的解釋。

　　但是，後來的學者認為，他最大的困難就是藝術創作論及其存在的

問題，走上了觀念論（Idealism）的極端，因而創作過程、外射過程，技術的、物質的控御，及藝術品的客觀存在性等，都無法用他的「直覺論」加以合理的解釋，並且更無法產生客觀的評價論。於是美學家不得不尋求其他的思想道路，去解決他所留下的問題。

就藝術的創作實踐而言，許多畫家、雕刻家、作曲家、詩人，在他們的創作過程中，往往不得不隨著藝術媒介的特性，或個人靈感的去來，而修正了原始的「直覺」。（詳見 J. Stolnitz：Aesthetics and philosophy of Art Criticism, Part II, The Nature of Art.）可見所謂「藝術」，藝術的存在，藝術創作，與創作上的技術訓練，彼此是相關的，是必不可少的一段基礎訓練。

我國清初大畫家鄭板橋（1693-1765）以畫竹聞名，在當時當然不可能有現代人觀念中的「直覺」呀！或「藝術是價值的表現」等的美學概念，但是他總覺得古人「成竹在胸」一概念，作為一個創作者，總有些模糊不清，所以他在「題畫」文中有一段話：「江館清秋，晨起看竹，煙光、日影、露氣，皆浮動於疏枝密葉之間。胸中勃勃，遂有畫意。其實胸中之竹，並不是眼中之竹也。因而磨墨展紙，落筆倏作變相，手中之竹又不是胸中之竹也。總之，意在筆先者，定則也，趣在法外者，化機也，獨畫云乎哉！」

「素描」是視覺藝術不可或缺的一種表現方式，我用「視覺藝術」而不用「繪畫」一詞，原因是作為一種手段，它不僅本身是一種繪畫形式，其他如雕刻、建築設計、手工藝及各類應用美術中，不可或缺的一種原始性的草稿或藍圖，電影場景的佈置、服裝設計、工業設計更不用說，少不了素描的手段與工夫。

近代英國藝評家 Herbert Read（1893-1968）在其《藝術的意義》（The Meaning of Art，此書最早出版於1931），在第五十一、五十二節中，特別強調「素描」的重要性，並且提醒讀者，不要把素描（drawing）看作是幫助繪畫的一種訓練，他指出，在西方美術史上，從米開朗基羅，達文西，一

直到近代的立體主義，沒有人把素描當成是繪畫的訓練或手段，而其本身就是一種視覺藝術的表現方式或存在方式，用 Read 自己的話來說：「A study of drawing is not only the necessary basis of scientific art criticism, it is the best training for the private sensibility」（對素描的研究，不但是藝術批評所必須，更是個人感受能力的基本訓練）。

　　由此看來，錦皆的這本《素描講義》是值得我們閱讀的，或者，由於閱讀本書而引發了個人對素描的創作實踐，那就更獲益非淺了。

　　由技而入於道，是古今中外美學教育的最高旨趣。用現代的語言來說，藝術關懷與人生關懷二者並進，缺一不可。是為序。

國立高雄師範大學國文系所教授　丁履譔　1997.2.20

第一章
認識素描

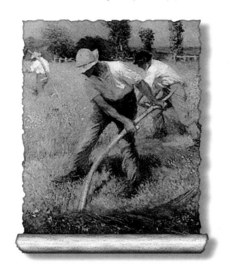

什麼是素描，對一位從事繪畫工
作的人來說，可說是再熟悉不過
了，但若想為素描適切地下一定
義，恐怕不是一件簡單的事……

一、前言

繪畫從遠古時期的記實功能（圖1-1），至中古世紀所扮演服務宗教的角色（圖1-2），一直是處於附屬的地位。直到文藝復興時期，人本主義抬頭（圖1-3），才逐漸脫離了宗教的束縛，在多位大師的經營之下，以科學的態度，嚴謹地討論有關繪畫的各種表現問題（圖1-4），自此，繪畫便逐漸從附屬的地位獨立出來，但仍依附於封建體制下的貴族階層。

▲圖1-2 中世紀 佛羅倫斯 喬托(Giotto, 1276?-1337)「莊嚴的聖母子」木板、蛋彩　約1310

其後，歷經了幾世紀的努力，及至十八世紀，民主風潮漸起，繪畫藝術不再只是貴族專享，而逐漸紮根於民間。十九世紀下半葉，拜科學之賜，印象派對光與色彩終於有了革命性的發現（圖1-5），也由於攝影術的發明，繪畫中記實的功能，亦遭遇了前所未有的嚴厲考驗，同時也揭開了本世紀現代繪畫風暴的序幕。

儘管繪畫的功能及角色，在過去、現在甚或未來，會不斷的

▲圖1-1 舊石器時代 法國Lascaux洞窟壁畫「中箭的野馬」約西元前20,000年

▶圖1-4 文藝復興 佛羅倫斯 馬薩其奧(Masaccio,1401-1428?)「三位一體」濕壁畫 1425-8
馬薩其奧擅以精密的科學觀察，利用數學性的透視技巧，企圖在畫面上表現真實的空間深度。

隨著歷史的腳步而有所改變，但所有的改變，只是為了反應時代，所產生的不斷探索與前進，然而繪畫作為溝通人類情感的本質卻永遠不變。攝影術愈發達，繪畫記實的功能卻絲毫不為所動，反而從記實的功能提升至更高的境地，愈挫愈勇，超越了原有繪畫的功能與意義，不但從寫實拓展到內在情感的表現，更從具象走向抽象之路（圖1-6），甚而從平面走出，在三度空間的表現外，注入了時間的新嘗試。

而原本只是畫家作畫時起草之用的素描（圖1-7），自然也隨著繪畫史的發展，扮演著不同的角色。在專業繪畫的領域中，素描的訓練，長久以來一直受到極大的重視，但始終卻默默地扮演著附屬的角色。廿世紀，現代主義抬頭，繪畫遭遇前所未有的衝擊，傳統的素描，自然也無由倖免，

▶圖1-3 文藝復興 佛羅倫斯 波提且利 （Botticelli,約1445-1510)「維納斯的誕生」畫布、蛋彩 1486
波提且利並非文藝復興時期最具影響力的畫家，然其強烈的個人風格，在美術史上卻佔有一席之地。

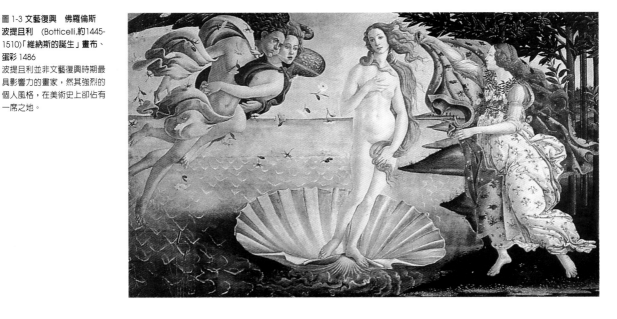

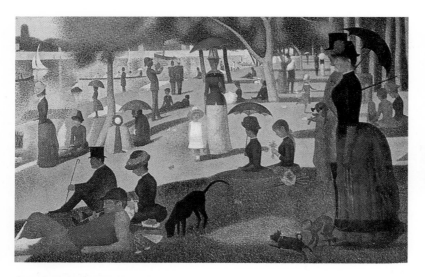

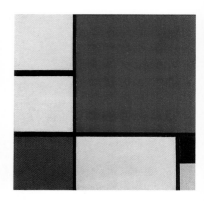

◀圖1-5 新印象派 法國 秀拉 (Seurat,1859-1891)「大傑特島的週日下午」畫布、油彩1884-6
秀拉企圖以光色的科學理論，利用點描技法及視覺混色原理，表現出明亮的色彩效果。

▲圖1-6 新造形主義 荷蘭 蒙德利安(Mondrian,1872-1944)「構圖」油彩、畫布　1929。

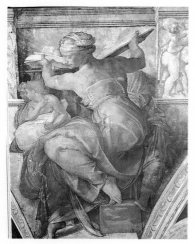

◀◀圖1-7a 文藝復興 佛羅倫斯 米開朗基羅 (Michelangelo,1475-1564)「利比亞女預言家」 西斯汀教堂圓頂壁畫局部 1511

◀圖1-7b 米開朗基羅為「利比亞女預言家」所作的素描稿。

除了其獨立性早已受到質疑之外，在傳統繪畫中所扮演的基礎角色，亦有被否定之虞。

　　不論素描的角色如何受到質疑，素描的存在卻是事實，是基礎也好，是創作也好，對一個從事繪畫工作的人而言，理解素描總比爭論素描來得重要些。

二、視覺與繪畫的關係

　　要理解繪畫，首先必須對人類視覺與自然界的複雜關係有所認識。經由視覺感官接收到外界光波的訊息，大腦便能判斷出物

體的各種造形特質，這種由光線、物體、視覺神經三者所產生的互動關係，巧妙的交織成五彩繽紛的大千世界。熟悉光、色與視覺三者之間的關係，對一位從事繪畫工作者而言，相當重要，而且也是一件不容易的挑戰。

　　眼睛是人類接受外界視覺訊號的第一道關卡。自然界中充斥著無數不同頻率的電磁波，而人眼能辨識的，只是其中一小部份的頻寬，從波長380nm（nanometer=0.000000001公尺）的紫光，到波長760nm的紅光之間，我們稱之為「可視光譜」。至於頻率更高的紫外線、x射線等，該電波人眼不僅無法辨識，甚至也會對人體造成相當程度的傷害；而頻率較低的紅外線、微波等，除非以特殊的電子儀器，否則眼睛是無法作出判讀。

　　許多光線人眼看不到，如同許多聲音人耳也聽不到一樣。身體藉由各種不同的感覺器官（視覺、聽覺、嗅覺、味覺、觸覺、溫覺、痛覺、方向感覺），接收外界一些可感的訊息，由大腦進行分析與判讀，才能體認並感受到自然周遭的各種現象及存在。

　　在視覺方面，日光中的可視光波，經由眼球的瞳孔、水晶體，刺激視網膜上各種不同功能的感光細胞，使眼睛能對「明暗」及「色彩」作出適當的反應（圖1-8）。有了這些反應訊號，經由視覺神經傳送至大腦解讀，便可對眼前之物產生造形上的知

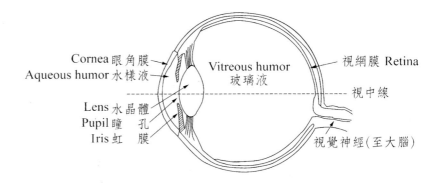

Cornea 眼角膜
Aqueous humor 水樣液
Vitreous humor 玻璃液
視網膜 Retina
Lens 水晶體
Pupil 瞳　孔
Iris 虹　膜
視中線
視覺神經（至大腦）

▶ 圖1-8 眼球的構造

覺認識。因此，視覺上的造形知覺可從兩方面去理解，一是「明暗」，一是「色彩」。

在「明暗」方面，負責對亮度作出反應的感光細胞，其受到光線刺激的強度有一定的極限。雖然在較暗的環境底下，可經由瞳孔的縮放來控制進入

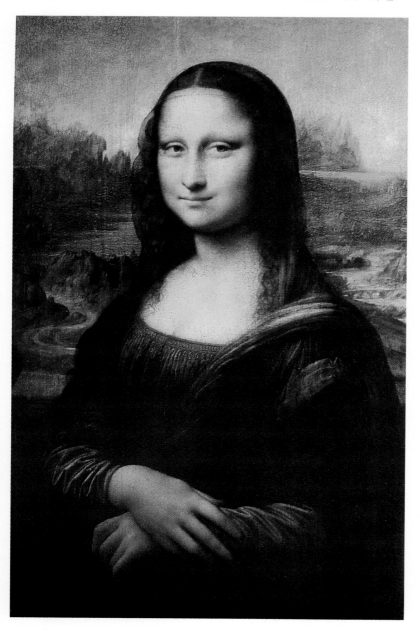

▶圖1-9 文藝復興 佛羅倫斯 達文西(Leonardo da Vinci, 1452-1519)「蒙娜麗莎」木板、油彩 約1504 達文西以「空氣透視法」表現深度空間。

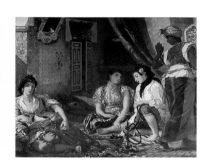

▲圖1-10 浪漫主義 法國 德拉克洛瓦(Delacroix,1798-1863)「阿爾及爾的女人」畫布、油彩 1834

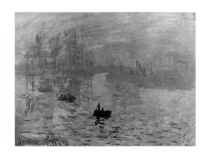

▲圖1-11 印象主義 法國 莫內(Monet,1840-1926)「印象‧日出」畫布、油彩 1873
莫內為印象主義的創始人之一，1874年與塞尚、竇加、雷諾瓦等人，為了對抗保守的學院勢力，舉辦了一場畫外展，莫內提供的這幅作品「印象‧日出」，由於被一位批評家引以為譏，因此「印象派」遂成了這個團體的名稱，也開啟了美術發展的新頁。

眼球的光量，但光線強度若低於某一數值，感光細胞便無法作出反應。當然，若進入眼球的光線強弱反差過大時，感光細胞亦無法同時作出正確的反應。另一種情況是，當光線長時間的刺激，或快速閃爍，感光細胞亦無法作出正常的反應。由此可知，視覺判斷亮度，乃依據明暗的「相對」值，而非其「絕對值」。

眼球作用好比照相機，眼角膜、水晶體，如同攝影鏡頭，可以調整物象的焦距。虹膜控制著瞳孔的縮放，類似光圈葉片調整曝光光量的多寡，而視網膜便是感光底片。正常視覺反應，好比一位高明的攝影師所拍出的作品，張張精彩。

除了具有能對亮度作出反應的感光細胞外，另外亦有負責對「色彩」作出反應的三種感光細胞，藍色的感光細胞負責對短波光作反應，而紅色、綠色則是負責對長波光及中波光分別作出反應。比如黃色的知覺，是紅色與綠色二種感光細胞同時作出反應，若三者同時接受均勻的刺激，則產生白色的知覺。

從事視覺藝術創作的人，首先必須對光與視覺的物理特性有所理解，因「光」才能使視覺感受自然界的存在。從「明暗」及「色彩」的知覺基礎上，才能衍生出體積、質量、空間等造形上的判斷。自然界如此，平面繪畫亦是如此。

從繪畫史上可看出歷代大師們對視覺與繪畫的巧妙關係，不斷努力與探索。如文藝復興時期，畫家運用視覺透視的原理，在畫面上表現深度。達文西更以科學的角度，去探索如何以透視的方法，在平面上表現空間的遠近效果（圖1-9）。十九世紀上半葉，浪漫派大師德拉克洛瓦對自然色彩的追求（圖1-10）。十九世紀末，印象派大師們借助科學的發現，更對繪畫的色彩重新下了革命性的定義（圖1-11）。時至今日，甚或未來，這種繪畫與視覺關係的探索，都將是從事繪畫工作的一項重要課題。

三、素描的界說

繪畫所牽涉到的問題相當繁複,包括造形、明暗、空間、體積,及各種錯綜複雜的色彩關係,當進行基礎繪畫訓練時,的確會造成學習上極大的困難,在不失繪畫整體性的大原則之下,將明暗與色彩兩大造形元素分項探討,有助於學習的進行,這便是將素描個別提出的實際理由。

什麼是素描,對一位從事繪畫工作的人來說,可說是再熟悉不過了,但若想為素描適切地下一定義,恐怕不是一件簡單的事。

本書是以繪畫基礎的角度去理解素描,側重於基礎素描的觀念與實踐,而非素描定義之爭,因此,並無意為素描遽下定論。了解素描訓練的實際存在,比討論素描在繪畫上有否存在的必要來得重要些。是單色畫也好,或只是畫作的草稿,學習素描最重要的是正確觀念的建立,並徹底理解繪畫領域中,素描所積極扮演的角色。是以,素描可以是獨立的畫種,也可以是彩色畫作的草稿,當然,若視之為繪畫學習的基礎更無不可了。

十九世紀新古典主義大師安格爾便曾說過:「除了色彩,素描包含一切」,又說「素描包

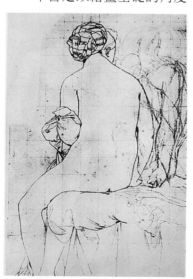

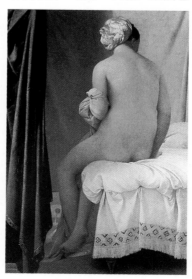

◀◀圖1-12a 安格爾的「浴女」素描習作

◀圖1-12b 新古典主義 法國 安格爾(Ingres,1780-1867)
「浴女」畫布、油彩 1808

括了四分之三的繪畫」（圖1-12）。姑且不論這句話的絕對性如何，但以此不難窺見一代宗師，對素描與繪畫之間的關係所做出的努力了。

如前所述，視覺在明度與色彩的知覺基礎上，辨識出對象的造形特質，而明度又是色彩的基礎。因此，色彩三要素中，以明度為首，要表示某一色彩時，必先確定明度。繪畫的色彩表現亦是如此。

為了理解方便，將複雜色彩關係中的明度問題提出，便是素描所要探討的主要範疇。可以說，素描是繪畫上除了色彩以外所做的最大努力。

在素描的理解中，我們可以解決許多繪畫上的問題，包括明度，及明度所衍生出來有關造形、體積、質感、量感、空間等特質。除了色彩以外，這也幾乎涵蓋了繪畫造形所有的問題了（圖1-13）。正如欣賞一張黑白攝影作品，你將會發現，除了色彩以外，幾乎可以感受到對象的完整性。若說素描是為色彩做準備，以學習的立場而言，實不為過。一旦素描的觀念建立之後，再進行色彩關係的全面性理解，這應該是基礎繪畫最恰當的學習途徑了。

▶ 圖1-13a 法國 夏爾丹（Chardin, 1699-1779）「有煙斗的靜物」畫布、油彩1760-63。

▼圖1-13b 將明度從複雜的繪畫色彩中提出，仍可感受到對象的明暗、體積、質量、空間等造形特質。

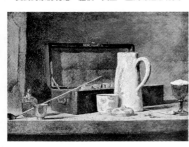

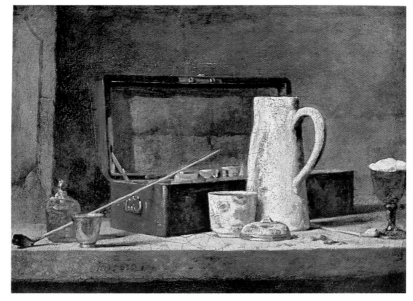

四、素描的基本觀念

　　自然界是「三度空間」的形色存在，而繪畫是「平面」則是事實。從事平面創作者，必先認清這種平面與空間之間的差異性。在平面中追求三度空間的視覺效果，便是歷代大師們所致力深究的「透視」法則（遠近法），即在一張平面作品上，經由透視法則的暗示，使畫面產生深度的錯覺。

　　「平面」中追求「深度」，本身是一種矛盾，因為平面永遠不等於三度空間。因此，畫家利用透視法則，在畫面上「暗示」出立體深度效果，即使幾可亂真，也只是一種「錯覺」而已。事實上，再精確的描繪，甚至是一張攝影作品，「平面」是永遠不爭的事實（圖1-14）。

　　視覺判斷深度空間，除了「透視」上的造形變化之外，大多以「移動眼睛」的位置，及「雙眼視差」的方式進行。

　　何謂「雙眼視差」，當眼睛在觀察某一對象時，事實上，在兩只眼睛的視網膜上，呈現的是兩個不同視角的影像，經由大腦的結合，產生深度的效果，特別是愈靠近眼睛的物體，雙眼視差的效果更為突顯。譬如將自己的食指直指雙眼，左眼與右眼所看到的影像，便因視角上的差距而有所不同，不過這兩個「同時」出現的不同影像，經由大腦，可以將之結合而作出判斷。

　　再者，「移動眼睛」的觀察角度，可使前後物體移動的速度不同，更是判斷深度最具體的方式，尤其對遠近差距大的物體，感覺更是明顯。我們可以做一個簡易的實驗，便是左右移動你的眼睛，注視眼前的任何一件物品，如此會出現不同觀察角度的影像，經由這些「先後」出現的不同影像，便能輕易對該物體的空間位置作出判斷。又如乘坐火車時，放眼望去，近處的電線桿與遠處的田野山巒，移動速度差距甚大。

　　事實上，「雙眼視差」及

▲圖1-14 **攝影**　畫面藉由鐵軌的線透視暗示，可產生深度距離的錯覺，不過「平面」仍是事實。

「移動眼睛」是平面繪畫所無法做到的，也許先進的科技可以輕易的解決此一難題，不過，追求深度並非繪畫創作的惟一選擇。

除了平面上追求空間外，畫面所產生的光線效果，亦是一種暗示與錯覺，畫面所表現的陽光，永遠不等於真實的陽光（圖1-15）。何以然，比如一張水彩畫作，畫面上頂多是以白紙的白表現光源。自然光源和白紙的白，二者的亮度如何能比，但畫家所能作的，便是利用明暗關係的對比法則，「暗示」出光的感覺。不只是明暗如此，色彩、體積、質量、空間感亦是如此。

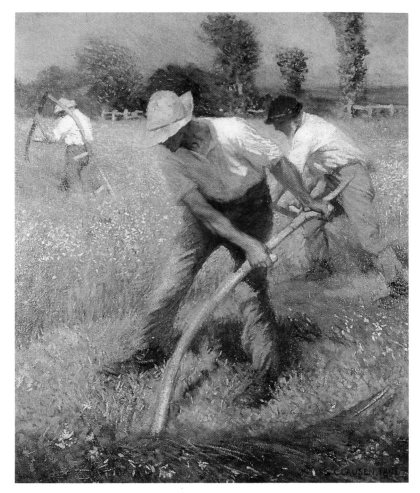

▶圖1-15 印象主義 英國 克勞森（George Clausen,1852 1944）「刈草者」畫布、油彩 1892 觀者可從畫面中感受到陽光的強度，甚至溫度，但畫中的陽光與真實的陽光亮度，相差不知凡幾，如何能比，更何況是陽光溫暖的感覺。這便是運用繪畫語言的「暗示」所產生的視覺錯覺。

繪畫表現上所運用的各種「暗示」行為，即所謂繪畫的「造形語言」。基礎繪畫便是訓練學習者能理解並熟悉這些繪畫語言，以期在創作表現能得到更充份的自由。

惟有確實的「理解」，才能「取捨自如」；確實的理解，便是基礎訓練，取捨自如，才是創作真正的目的。也就是說，「基礎」學習在於取，「創作」則是可取可捨。基礎的學習是為創作而準備，透過基礎的學習，建立正確的觀念，並培養基礎的表現能力，進而再深入的探討創作的意義。雖然過份的強調基礎，很容易成為創作上的束縛，但也不可為了擺脫基礎的束縛，而忽視基礎學習的重要性。沒有取，何來捨，取捨之間，端看學習者的態度罷了。在基礎素描的學習過程中，須先建立起這種取捨的觀念。

基礎素描，一般是通過寫生的觀察及練習，去理解素描所蘊含的各種觀念與表現技法。而寫生的對象，可以是靜物，可以是風景，也可以是石膏像，經由這些對象物，素描的觀念與經驗才得以客觀地產生流通與傳達。

至於以照片或幻燈片進行基礎練習，實為不妥，理由何在，首先，平面的照片無法體驗出三度空間（體）的視覺效果；再者，基礎的學習，旨在通過寫生，以培養紮實的表現能力，及敏銳的觀察能力，以便日後作為創作的根基，若只是依樣（形）畫葫蘆，那就失去基礎學習的真意了。

簡言之，素描主要是訓練對寫生形體的觀察與表現，而照片只能見其平面的「形」而無法察覺其空間的「體」。

我們以理性的態度去面對基礎學習，更應該以感性的態度去面對創作。深入培養素描的基礎能力，固然不容易，但創作時要擺脫基礎的束縛，更難。因此，在培養基礎素描能力的同時，要隨時提醒自己，努力習得的基礎能力，可能是

創作時所要擺脫的，甚至是完全的捨棄。

材料工具的特性，亦不容輕忽。因此，有效的掌握材料工具，才能確保創作意念的自由表達，使筆能隨意轉，遊刃而有餘。否則意到筆不到，創作的意念只會平白的消耗在材料

五、素描的工具材料

繪畫創作，除了不斷在表現上尋求突破外，理解與掌握

▼圖1-16 素描的基本工具與材料（八大美術社提供）

a 木質鉛筆	b 工程筆	c 工程筆心
d 磨芯器	e 全鉛筆	f 附筆桿之全鉛筆
g 扁鉛筆	h 木炭條	i 炭精筆
j 炭精條	k 速繪鋼筆	l 素描紙
m 軟橡皮	n 製圖橡皮	o 紙筆
p 細軟海棉	q 棉布	r 紙膠帶
s 固定噴膠	t 取景框	u 量棒
v 刀片		

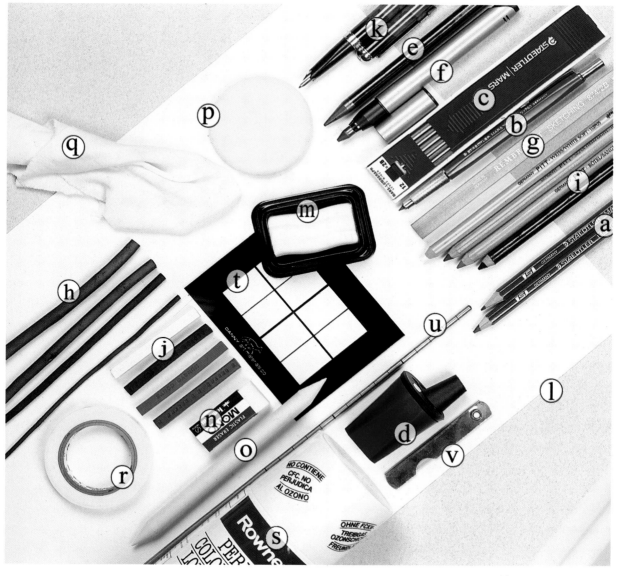

的克服上，即使有再好的構思，再強烈的表現，亦是胎死腹中。

　　工具材料對素描而言，只是一種手段，而非目的。在材料的選擇上，不必過於拘泥，只要能符合素描學習的要求與效果，任何材料皆可運用（圖1-16）。

鉛筆

　　是素描練習上最常用的表現筆材。目前市面上的鉛筆款式相當多，有木質鉛筆、工程用自動鉛筆、全鉛筆、扁鉛筆等，不一而足。款式不同是為了配合不同的需求，其所含筆心部份則大致雷同。筆心是由石墨與膠質混製而成，二者的混合比例不同，而產生不同的軟硬度。通常在鉛筆末端，都會以「Ｂ」(Black) 及「Ｈ」(Hard) 的號數標明其軟硬度。「Ｈ」的號數愈高，筆心愈硬愈淡，適合精密描繪。「Ｂ」的號數愈高，筆心則愈軟愈黑，較適合素描練習使用，其中2Ｂ、6Ｂ最常使用。而介於二者之間的「ＨＢ」或「Ｆ」(Firm) ，因筆心軟硬適中，多用於筆記書寫。

◎木質鉛筆

　　使用時必須以刀片削除外包木質部份，但避免使用美工刀，因其刀刃過於銳利，容易傷及筆心。

◎工程用自動鉛筆

　　外加自動筆桿，並以磨芯器研磨筆心，可替換筆心的號數，使用亦極為方便。

◎全鉛筆

　　因筆心較粗，可塗擦較大之面積，適合速寫時使用，因無木質保護，容易折斷，應小心使用。亦有外加自動筆桿的全鉛筆可供選擇。

◎扁鉛筆

　　可快速轉換粗細線條，善用此一特性，可使畫面具有簡潔的速度感。

炭筆

　　炭筆種類繁多，除了木炭條外，更有以炭粉加膠混製成的各類炭精筆，由於炭筆可表現出較鉛筆更深的暗色調，又易於大面積塗抹，故常作為素描練習的重要筆材。

◎木炭條

多以柳樹、櫻桃等新枝燒製而成，由於採集及燒製不易，故價格較爲昂貴。

選擇時以質地勻細、平直節少爲佳。木炭條亦有粗細軟硬之分，可依個人所需多加嘗試。木炭條色黑質鬆，能快速且大面積的塗擦揩拭，適合大畫面整體明暗之調整。不過因炭粉的附著力較差，完成品必須及時噴上一層固定噴膠，否則炭色極易渾濁脫落。

◎炭精筆、炭精條

皆爲炭粉加膠合劑混製而成，故附著力較強，也就是較不易修改。除了黑色外，尚有白、黑褐、紅褐等色製品，常用於速寫。粉質的炭精筆性質類近於硬粉彩，故亦可作爲粉彩畫起稿施底之用。蠟質炭精筆，附著力更強，塗抹更不易，畫面易有乾澀之感，使用時得事先留意。

其它表現媒材

除了鉛筆、炭筆外，沾水筆、粉彩，水彩……只要能達成素描練習或創作上的要求，皆無不可，即便是其它毫不相干的材料。不過，基礎素描實際上是一種觀念及表現的訓練，材料的選擇並非首務，多以容易掌握，方便取得爲原則。

紙

素描用紙，限制不多，各類紙張，如描圖紙、宣紙、水彩紙、光面紙及各色粉彩紙，甚至紙張以外的材質皆可嘗試。可依據使用的筆材及作者對材料特性的要求作爲選擇的依據。素描專用紙，因是棉漿製成，較木漿製紙具較長的纖維，紙質結實強韌，耐擦拭，不易起毛，且紙紋稍粗，使炭色容易附著，塗抹均勻，反而是初學者最佳的選擇。

輔助工具

軟橡皮，在素描繪製過程中，除了具有修改錯誤的功能外，也能調整畫面上明暗調子的強弱。不過，使用軟橡皮，應先建立一個正確的觀念，便是它是一支可任意捏塑的白筆，而不單只是作爲修改的工具而已。

◎紙筆

可替代手指壓擦較小的面

積，做細部的描繪。但容易傷及紙面纖維，不易修改，且呈現的調子稍顯呆滯，切莫過度使用。其它如棉布、毛筆、細軟海棉……等，可依實際需要自行發明嘗試。

◎素描固定噴膠

主要由松脂混合酒精及其他溶劑製成，除固定畫面上之木炭粉外，亦可保護紙面，使之不易受到沾污。若使用鉛筆或炭精筆完成之作品，雖其附著力較強，但最好也能噴上一層固定膠保護畫面。由於松脂及其溶劑對人體呼吸道有害，故噴膠工作最好在戶外進行，並戴上口罩。噴灑時可距畫面適當距離，左右均勻噴灑，由於木炭作品炭粉極易掉落，可噴上一層後，待乾再多噴幾層。切勿操之過急，噴灑過量，導致炭粉流失，炭色模糊，造成不可收拾的地步，而前功盡棄。

其實靈巧的手指（手掌），才是最好的輔助工具，壓、擦、揩、抹，不但有軟橡皮的功能，更兼具了其他塗擦工具的特性。

而且能使畫者直接感覺接觸到畫面，大大減低了工具的所造成的隔閡與疏離感（圖1-17）。

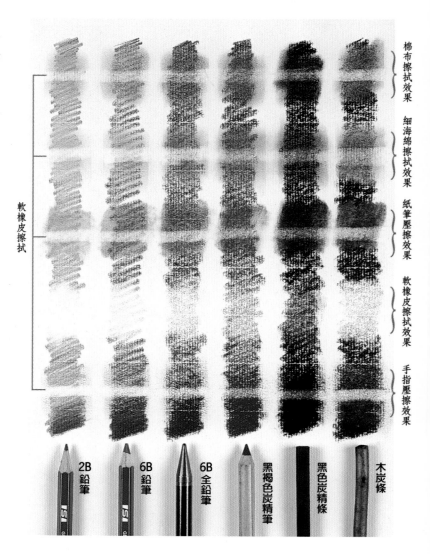

▲圖1-17 運用各式輔助工具的效果舉例（MBM素描紙）

棉布擦拭效果　細海綿擦拭效果　紙筆壓擦效果　軟橡皮擦拭效果　手指壓擦效果

軟橡皮擦拭

2B鉛筆　6B鉛筆　6B全鉛筆　黑褐色炭精筆　黑色炭精條　木炭條

第二章
素描造形的基礎

基礎繪畫的訓練，是經由寫生的
練習，深入理解視覺與造形語言
之間的關係，並熟習其應用與表
現的能力，以作為創作上的基
礎……

一、造形語言

　　視覺經由光線的提示，產生對象在造形上的知覺與判斷。

　　　　　　　　感
　　　　　　　　光　　　解
　　光　　　　　訊　　　讀
　　線　　　　　號
自然界的存在→視覺神經→大腦→自然造形的
（繪畫造形語言）　　　　　　知覺與理解
　　　　　　　　　　　　　（繪畫造形的
　　　　　　　　　　　　　知覺與理解）

　　大腦的解讀能力，經由學習及不斷的經驗累積，對自然界的景物會有一定的感知能力，甚至可以說是一種視覺上的習慣，包括透視上的前物大後物小，前物清楚後物模糊等習慣，以及冷暖色彩不同的溫度感表現等等。一旦違反這種經驗與習慣，大腦的解讀過程便會產生矛盾及不適應。比如以雙眼視差作一個實驗，左右眼各自觀看不相干的圖形時，除了大腦無法將二者合而為一之外，更會產生視覺上的不適。再者，如在某一個人身後，突然間看到一只偌大的眼睛，大大地超出視覺經驗的理解範圍，恐怕會讓觀者愣住一段時間，才能作出反應，這種無法直接由視覺經驗作出判斷，大腦會從各種經驗及概念的思考中，重新建立起新的理解模式，再加

以主觀的判斷。

　　這種視覺上的經驗與理解，在繪畫上便形成一種「造形語言」，利用這些繪畫語言的提示，可達到某種預期的造形判斷，包括自然的再現，或是另一種造形上的理解。西班牙畫家米羅（Joan Miró, 1893-1983）便是繪畫語言再造的典型，在他的畫面中，具體世界的事物，早已蛻化成他內心特有的符號語言。

　　基礎繪畫的訓練，是經由寫生的練習，深入理解視覺與造形語言之間的關係，並熟習其應用與表現的能力，以作為創作上的基礎。

二、整體性

　　不論在觀念的認知上，或是造形語言的表現上，最終的目的仍是追求畫面詮釋的統一及完整性。尤其在造形語言的技法表現上，若缺乏整體觀念，畫面很容易過於瑣碎。雖然本書將基礎素描分為造形、明暗、體積、質量、空間等幾

大部分討論，但這種分類，是為了學習理解上的需要。整體是不容分割的，明暗與體積，造形與空間等，在在皆有密不可分的關聯性。

將明暗或體積等造形特質單獨提出練習，即所謂的「單因素」練習，而綜合整體的表現便是「全因素」練習，二者側重不同，目的卻是一樣。事實上，個別理解，是便於整體的理解（圖2-1）。

在實際畫面的表現上，整體性更是不容忽視，必須從整體去觀察局部，再以局部來完成整體。總言之，不論觀念的理解，抑或實際畫面的表現，皆是從整體出發，而完成於整體（圖2-2）。

▶圖 2-1a 作者 人物速寫 6B全鉛筆 8開 30分鐘 1994
利用投射光源，可加強對「明暗」關係的理解，尤其臉部明暗交界線的確定。

▼圖 2-1b 作者 手的速寫 6B全鉛筆 16開 20分鐘 1996
在平光的環境下，明暗關係不明顯，可訓練對體積的觀察能力。

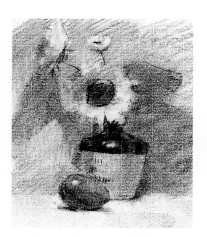

◀◀圖 2-2a 木炭 16 開
　　繪製作品之前，先掌握畫面整體的明暗效果。

◀圖 2-2b 油彩 32K 紙
　　在明暗的基礎之下，確定畫面整體色彩的冷暖關係。

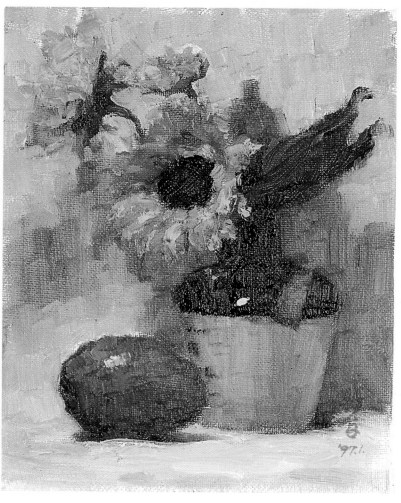

◀圖 2-2c 作者「靜物」油彩 0F 1997
　　掌握畫面整體的明暗與色彩關係之後，由整體出
　　發，進行局部之描繪，最後再以整體完成畫面。

▲ 圖 2-3a 構圖及輪廓的概括

▲▲ 圖 2-3b 整體明暗的概括

▲▲▲圖 2-3c 作者「靜物」木炭 16 開
　　將寫生對象的明暗關係，經由木炭素描表現出來。

▶ 圖 2-3d 作者「靜物」粉彩 16 開
　　對同一寫生靜物以色彩表現。

▼ 圖 2-3e 將前圖2-3d 還原成黑白效果，再與圖2-3c
　　之木炭素描的明暗關係作一比較。

三、概括

　　造形世界，變化萬端，具有高度的複雜性。基礎素描的「概括」訓練，便是培養「以簡馭繁」的能力，以簡單理解複雜，表現複雜。所謂概括，簡言之，便是先化繁為簡，再由簡入繁（圖 2-3）。

　　以造形輪廓線的表現為例，要將一條具不同弧角的不規則曲線，分毫不差的移植到畫面上，除非借助工具，否則不但耗力又費時，結果也可能不盡人意。但如果能將複雜的曲線，概括為幾個大角度線段，再逐步細分，其準確度雖不近亦不遠矣。不只輪廓如此、明

▶圖 2-4 作者 石膏像 木炭 全開 長期作業 30 小時 1990
　利用長期作業，可對素描作更深入的理解。

暗、體積及空間等表現亦是如
此。

　　訓練概括的能力，除了利
用長期作業作深入的理解外（圖
2-4），更可利用速寫，培養整
體大關係的掌握（圖 2-5）。深
入的理解，概括的提煉，對素描
表現能力的提昇極其重要。

▶ 圖2-5 作者 人體速寫 6B 全鉛筆 8 開 10 分鐘 1996
　　速寫練習，能提升整體概括的能力。

▼ 圖2-6 清 華喦 (約 1684-1763)「山鵲啄栗」紙本設色
　　1721
　　中國水墨畫對於點線面的掌握與表現甚為專擅。

四、點線面

由於明暗及色彩的訊息提示，視覺便有了體積、質量、空間感等造形上的知覺。因此要建立正確的素描觀念之前，必先了解到，造形上的各種特質，實肇因於光線造成的明暗提示。有了明暗，才能辨識點線面的存在，而點線面的表現，正是一切造形的基礎。

點、線、面是造形表現的基本元素。理解時，須以「面」來概括理解「點」與「線」，點是面積較小的面，而線則是狹長的面，點與線同樣具備濃、淡、粗、細等面的特質。

通常，在畫面的構成上，點線面扮演著兩種不同的角色，一是「說明性」的點線面，一是「表現性」的點線面（圖2-6）。何謂「說明性」的點線面，比如起草時的輪廓線與關係線，它說明畫面描繪對

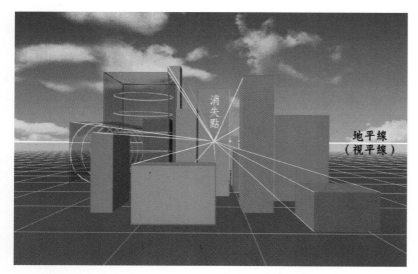

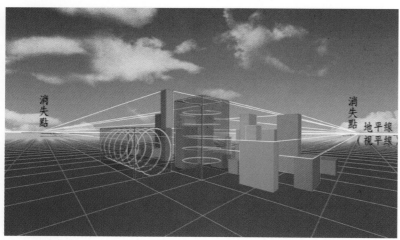

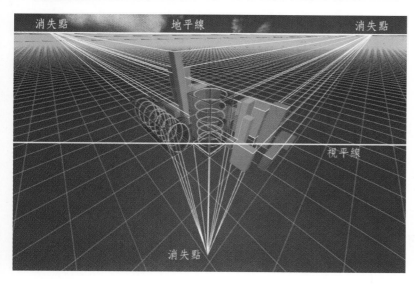

◀圖 2-7a 電腦繪圖
　平行透視（單點透視）視中線與地平線平行

◀圖 2-7b 電腦繪圖
　平行透視（兩點透視）視中線與地平線平行

◀圖 2-7c 電腦繪圖
　三點透視 視中線與地平線成角

象的位置與關係，有助於畫面的進行。而「表現性」的點線面，便是畫面表現的基本構成內容了，透過點線面的濃淡粗細緩急等各種表現手段，描繪出作品的造形、明暗、體積等特質。

再深一層的理解，畫面實由無數的「面」所構成；不同方向的面，便形成結構體積；有了體積，才能存在於空間。而利用結構體「面」的明暗變化，便是素描表現造形最根本的認識。

五、透視

經由造形上的理解，使視覺產生「深度空間」的錯覺，即所謂透視。這是一門相當複雜的學問，常被應用在繪畫、建築及舞台設計上。在平面繪畫上，利用透視的原理，可以使畫面呈現深度的視覺效果，進而產生空間的感覺，如果畫面透視的表現與視覺經驗有所不協調，或甚至矛盾的話，會令人覺得不舒服。

在繪畫上，透視學的重要

性，與色彩學、解剖學一樣，是習畫者必備的知識。不過，我們所要理解的，並不是如何以尺或圓規等度量工具，去精確地完成一張符合標準的透視圖，而是在平面繪畫上，如何運用透視原理，暗示出畫面的深度與空間。平面繪畫，無法以「雙眼視差」及「移動眼睛」的方式去暗示深度的存在，因此，運用透視原理做出深度的效果，是繪畫表現空間的重要方式之一。

平面追求深度的表現，並非繪畫創作之必然，但卻是從事繪畫創作者所必須具備的常識。透視原理，絕非三言兩語可以說明清楚，在此只約略舉其大要。

線透視：

愈遠的物體愈小，這是由於眼睛的視角所產生的視覺效果，人眼的視角約為 50 度左右（見第三章圖 3-1a），當視點固定時，物象會產生外形上的變化，這種造形上的規律變化，會隨視點移動而有所不同，這便是所謂的線透視，如圖 2-7 所示。

▲圖2-8a **作者「宜蘭員山」**油彩 OF 1996
遠山比近山的色彩明暗對比更弱，加上山間雲氣阻隔，空氣透視效果相當明顯。

正常的視覺透視，可比之攝影機的標準鏡頭，因為標準鏡頭的視角與眼睛的視角近似，因此所拍出來的照片，較接近正常視覺效果。而較長鏡頭由於視角狹窄，有些只有約3度的視角甚至更小，所以拍攝出來的照片，前後景物的大小變化較不顯著。而廣角鏡頭的視角比眼睛大出許多，能含蓋180度甚至更寬的視野，因而所拍出的照片，其線透視效果極為誇張。

線透視在視覺經驗上較易被理解，故經常運用在繪畫的表現上，一旦畫面上所呈現的的線透視違反視覺經驗時，很容易被察覺，因為會產生空間認知上的矛盾及不安。

空氣透視

遠處的山，看起來總是呈淡

▶ 圖 2-8b 作者「雙連埤」油彩 4F 1995
因氣候溼冷陽光不明，故色彩明暗反差較弱。

灰藍的色調，而近處的山卻顯得鮮綠明晰，這便是達文西所提出的「空氣透視法」（見第一章圖 1-9），因為遠處景物所反射回來的光線，受到充斥在大氣中的微塵及水氣所阻隔，形色愈遠則愈淡褪模糊。亦即愈遠之景物，色彩及明暗的對比愈減弱，反之，愈近則對比愈增強。不同的天候，阻隔的程度亦不同，因此，晴天、雨天各有不同的空氣透視效果（圖 2-8）。

景深透視

　　這是因視覺焦距所產生的現

◀圖 2-9 攝影
鏡頭焦點平面之物象較清晰，前後景則略為模糊。

9）。由於眼睛在觀察對象時，為了更清楚的辨視，會隨時調整焦距，因此，所見之處皆能一樣清晰。但呈現在畫面時便不同了，若將畫面前後的景物皆描繪的很清楚，會產生主次不分的紛雜效果，原因是，畫面同時存在不同的視覺焦點，是違背視覺經驗的。

象。當眼睛注視某一物體時，水晶體會自動調整前後距離，以便使呈現在視網膜的物像能更清晰。但在焦點及焦點平面前後的物象，則形色會呈現逐漸模糊的現象。在繪畫上利用此一原理，將畫面視覺焦點的主要對象物，描繪的較為清晰，尤其是焦點處，這種現象類似相機調整焦距所產生的景深變化，可使主題在畫面上更為凸顯出來（圖2-

「空氣透視」，要在深度較遠時，才會產生明顯的效果，但「景深透視」則是觀察近物時才會稍為顯著。因此，風景寫生多強調空氣透視，而近物寫生，則多強調景深的變化。在畫面的表現上，兩者皆是利用形色的模糊及淡褪，來凸顯空間深度，這種模糊與清晰的對比關係，便是「形」的空間虛實

關係。有時為了強調畫面空間的
效果，二者皆加以誇張運用。

　　「空氣透視」，因為大氣的
厚度，使得較遠的景物具下列
特徵，即色彩及明暗淡褪，彩
度降低，且外形輪廓模糊，近景
則相反。「景深透視」，焦距外
的物象，輪廓模糊，色彩及明暗
的對比稍弱。

　　上述之透視原理，是根據視
覺與自然界的所產生的物理現
象，除此之外，在畫面上暗示深
度空間，亦有其他的表現方式，
比如：以利用聚光的效果，使畫
面主題明暗及色彩對比加強，主
題以外則因受光大幅降低，色彩
明暗漸褪，而加強前後左右的深
度空間（圖2-10）。

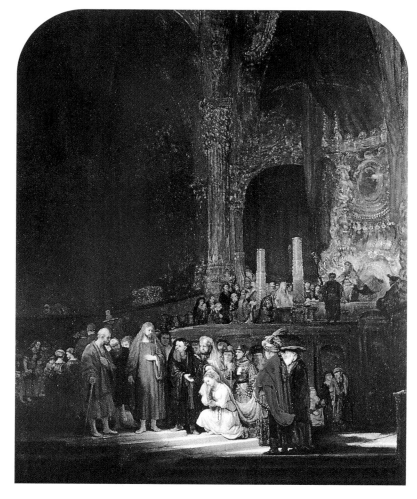

▶圖2-10荷蘭 林布蘭 (Rembrandt,1606-1669)「行
淫中被補的婦人」木板、油彩 1644。
利用聚光的效果，使畫面主題明暗及色彩對比加
強，可加強前後左右的深度空間。

◄◄ 圖2-11a 在透視習慣中，形狀大者感覺較前，小者會產生後退的錯覺。

◄ 圖2-11b 輪廓邊緣完整者感覺在前，反之則在後。

◄◄ 圖2-11c 形狀清晰者有前進的感覺，模糊者則往後退。

◄ 圖2-11d 在視覺經驗中，物體的底端通常低於眼睛的高度，故較遠之物則底端愈高（愈接近視平線）。

若畫中所呈現的並非自然界習見之物象，如抽象造形的表現，則無法以上述透視法則加以理解。不過視覺會將之與固有的經驗結合，產生前後深度的判斷（圖 2-11）。

透視空間的表現，是利用視覺上造形的變化加以判斷，是「形」的空間關係。而畫面的空間感，除了透視之外，還可以物體本身的體積與空間之間的虛實關係，形成另一種體積質量的虛實空間感，即「體」的空間關係。雖然形體表現本是一體，不過在理解空間時，必先將二者加以釐清（見第六章）。

第三章
構圖與輪廓

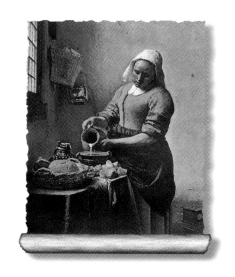

在畫面進行的過程中，須先掌握
整體的構圖，再將描繪主題的輪
廓確定出來，以利明暗、體積及
空間的深入刻劃。因此，構圖與
輪廓的掌握，可說是素描造形的
初步……

一、構圖

　　有了素描造形的基本認識之後，便進入了實際畫面的表現問題。本書將以構圖輪廓、明暗、體積、質量與空間等幾個方向，分別闡述素描的具體造形表現。

　　首先是構圖的問題。通常在畫面進行的過程中，須先掌握整體的構圖，再將描繪主題的輪廓確定出來，以利明暗、體積及空間的深入刻劃。因此，構圖與輪廓的掌握，可說是素描造形的初步。

　　進行構圖之前，先要理解視覺對象、眼睛與畫面三者的關係。如圖3-1所示眼睛約有50度的視野，假設對象與眼睛之間有一塊透明的玻璃板，則玻璃板所呈現的平面影像，便是視野的「畫面」。這也說明了三次元的視覺對象與平面畫面的關係，而構圖便是在視野的畫面上裁取最佳的佈局。靜物寫生時，通常構圖是小於視野的範圍，而風景寫生則可移動視線，以擴大視野，此時構圖的

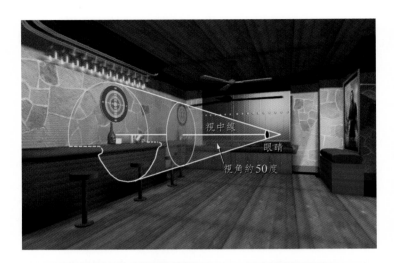

視中線
眼睛
視角約50度

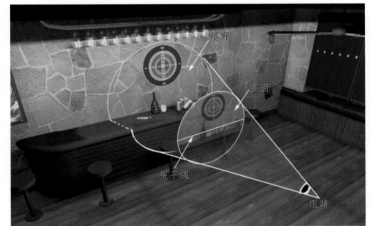

視野
畫面
視平線
眼睛

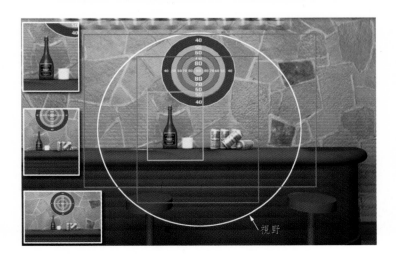

視野

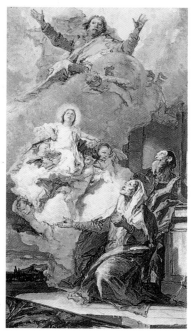

▲圖3-2a 威尼斯 提埃波羅 (Tiepolo,1696-1770)「聖安妮的幻影」畫布、油彩 約1759

▶圖3-2b 荷蘭 維梅爾 (1632-1675)「燒飯女傭」畫布、油彩 約1658

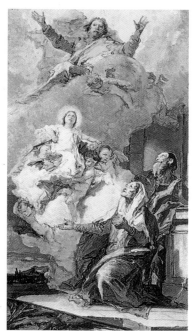

◀▲圖3-1a 電腦繪圖 人眼的視角約五十度左右

◀◀圖3-1b 電腦繪圖 視覺對象、眼睛與畫面三者的關係

◀▼圖3-1c 電腦繪圖 視野與畫面構圖的關係
　構圖時，是在視野的畫面上裁取最佳的佈局，通常靜物寫生的構圖是小於視野的範圍。本圖所示為三種不同的構圖畫面。

涵蓋面可能會大於單一視點的視野。

　　簡單的說，構圖便是如何將表現的對象，妥善的安排在畫面上，即畫面的佈局。從前人的作品中，的確有某些類型的構圖常被運用，如S型構圖、三角構圖（圖3-2）等，甚至可以將這些常用的構圖歸納成許多有跡可尋的規律，如均衡、對稱等，不一而足（見第六章圖6-3）。不過，

對一位創作者而言，前人的經驗確實值得學習，但到底何種類型的構圖才是最完美的，相信永遠沒有答案。不同的表現題材，不同的創作意圖，創作者自會賦予畫面最佳的構圖詮釋。

　　站在基礎學習的立場，理解構圖最重要的，是要有能力將想表現的構圖，如期的安排在畫面上，也就是培養準確的「構圖能力」，否則意到筆不到，心中再

完美的構圖，仍然無法順利的再現於畫面。

二、輪廓線

　　一般來說，輪廓線指的是物體的邊緣，或是物體與物體之間的分界；在自然界中，輪廓線是不存在的。在繪畫上，更有人堅持畫面不應該出現輪廓線，就事實而言，這是無庸置疑的，不過繪畫的表現，這種堅持倒是多餘，因爲繪畫除了再現眞實之外，還有許多表現的領域，大可不必畫地自限，更何況再現眞實對平面繪畫而言，是不可能，也沒有必要。

　　線條本身具有相當大的表現力，許多畫家熱衷於線條的運用，如野獸派大師馬蒂斯（Matisse,1869-1954）的作品常出現大量的線條，民初畫家徐悲鴻先生（1895-1953），他的人物素描作品，亦經常不畫背景，而以輪廓線取代，中國歷代文人畫家對線條的運用更是出神入化（圖3-3）。

　　在實際的素描進行中，構圖

◀圖3-3 南宋 梁楷「李白行吟圖」紙本墨畫

之後，便是輪廓線的確定，如果能同時有效的掌握構圖與輪廓，對畫面的進行助益頗大。

　　首先必須了解何謂「輪廓線」。視覺藉由物體反射回來的光線，知覺到對象體積質量的存在。這種知覺的判斷，是根據不同的物體，在造形上會反應出不同的明暗及色彩變化，因此，物體本身或不同物體之間便產生了分界，包括結構、邊緣及明暗線，便稱爲輪廓線。

▶圖3-4 作者 人體速寫 6B全鉛筆 8開 10分鐘 1997
線條本身具有高度的表現能力，其濃淡粗細緩急等
變化，不但可以說明物象的分界及位置，更可表現
出光線及體積，甚至質量感。

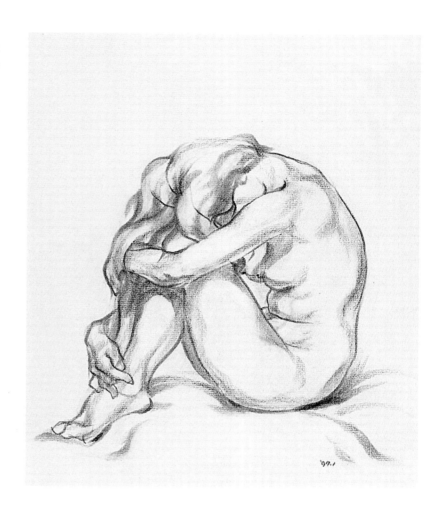

在畫面上，輪廓線可以兩個角度去認識。一是「說明性」的輪廓線，它所扮演角色是提示並輔助畫面的進行，不但可以確定對象在畫面上的位置，還可將明暗的分界、結構面轉折等標示出，這對畫面的經營與完成，關係重大。

一是「表現性」的輪廓線，

如前所述，線條本身具有高度的表現能力，其濃淡粗細的變化，不但可以說明物象的分界及位置，更可以概括明暗，體積，甚至質量感的表現（圖3-4）。中國水墨畫對於線條的運用，更是淋漓盡致，如明畫家汪珂玉將水墨畫中的衣紋線條表現，歸納為「十八描」。可見線條表現，在

繪畫的領域中還有很多值得探索及發揮的空間。

有了上述的觀念之後，接著必須更具體的了解何謂輪廓線。事實上輪廓線只是一個概括的名詞，它涵蓋了所有視覺上可以察覺出來的各種造形上的分界線。大致上，在確定構圖之後，接著便將表現對象的輪廓安置在畫面之上，此所謂的輪廓，指的是物體與物體之間的「結構線」、「邊緣線」及「明暗線」（圖3-5）：

「結構線」：指物體概括結構面之交界，或不同結構體銜接時所形成的結構面交界。結構線的掌握，關係到體積結構面的形成，及結構面的各種明暗關係。結構面的組成是明暗變化的依據，理解時以其空間位置與方向為主，不必考慮明暗（見第五章）。

「邊緣線」：指的是結構體的邊緣。結構體的邊緣線會隨著觀察角度的不同而有所改變。

「明暗線」：結構面的形成，是明暗變化的依據。在光線的投射下，不同方向的結構面，會產生不同的明暗變化。因此，明暗線與結構線是互為表裡。觀察時，除了不同結構面所形成明暗階調的界線外，更要考慮明暗交界線及投影線（見第四章）。

▲圖3-5 攝影　石膏角面像 結構線、邊緣線、明暗線

理解輪廓線時，最重要的是對結構體的確實掌握，結構體的形成是不變的，因觀察角度的不同，而呈現出不同的輪廓線變化。又因光線投射角度，使得同一結構體會產生不同的明暗關係變化。因此，結構線、邊緣線及明暗線，三者實為一體，若無法確實掌握，便無法具體的進行明暗、體積及空間的表現。除此之外，結構體空間位置的關係更是不可忽略。

在基礎素描的訓練過程中，輪廓的要求相當嚴謹，這種堅持形準的要求，並非是意味著寫實的重要性，而是訓練眼與手的一致性，培養敏銳的觀察力及造形表現的具體能力。

▶ 圖 3-6 正圓的概分
由正方形等邊概分三次之後，已相當趨近於正圓。

三、圓

自然界的造形千變萬化，若要在畫面掌握這些複雜的變化，就必須具有概括的能力，才能舉要治繁。而「圓」便是對複雜造形最根本的概括。

就輪廓而言，「正圓」的弧度變化每一部份是均等的，因此在畫面的表現上，可以正方形去概括。一個正方形，經過二、三次的概分之後，可以幾近於正圓的感覺（圖3-6）。

由於是正圓，因此用等分概括的方式，並產生間隔相等的「轉折點」。若是不規則的弧線，則可以不規則的多邊形去概括，弧度變化愈大，則轉折愈大，且「轉折點」便愈複雜。

基於對「圓」的理解，可以得到一個啟示，便是運用「直線」的概括能力，可以掌握對象複雜的輪廓（圖3-7）。民初徐悲鴻先生認為作畫時要「寧方勿圓」，便是這種以「方」概括「圓」的最佳註腳。也就是在表現複雜的弧線時，直線是最好的掌握方法，只須用直線概分幾次，不但準確且可快速的捕捉對象的複雜造形。

輪廓以「直線」概括，明暗、體積則是以「面」加以概括。而「圓」與「圓體」，正是最好的理解途徑。

四、關係線

在實際構圖及輪廓的確定過程中，「關係線」的掌握相當重要。顧名思義，便是利用寫生對象相互間的位置關係，快速掌握大體的概括外形，包括比例、動態、透視、結構面及明暗位置的關係。

掌握關係線時，垂直線與水平線的關係最為重要，斜角及弧線關係更能迅速有效的掌握畫面。

不過在實際作畫過程中，關係線的掌握，稍顯複雜，如果能

再利用關係線所形成的「幾何關係」，則可更有效且準確的掌握對象的造形，因為幾何面包含了角度、比例及大小等關係，而且在視覺上，很容易判斷兩個不同形狀的幾何造形（圖 3-8）。常做速寫練習，可以提高關係線的掌握能力。

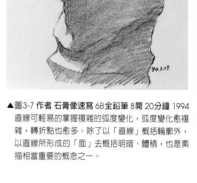

▲圖 3-7 作者 石膏像速寫 6B全鉛筆 8開 20分鐘 1994
直線可輕易的掌握複雜的弧度變化，弧度變化愈複雜，轉折點也愈多。除了以「直線」概括輪廓外，以直線所形成的「面」去概括明暗、體積，也是素描相當重要的概念之一。

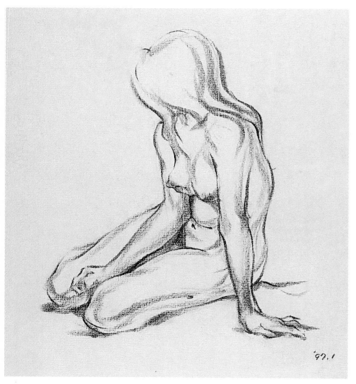

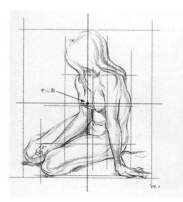

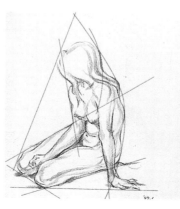

◀圖 3-8a 作者 人體速寫 6B全鉛筆 8開 10分鐘 1997

◀◀圖 3-8b
以圖 3-8a為例，掌握構圖輪廓時，可利用「關係線」找出各轉折點的垂直與水平的比例與關係位置。

◀圖 3-8c 以圖 3-8a為例，利用直線、斜線與弧線等關係線所形成的「幾何關係」，不但能顯示出各轉折點之間的比例及位置，更能有效掌握畫面的構圖及動態，可說是涵蓋了各種關係線的特質。

第四章
明暗

畫面所表現的「光線感」,與視覺所知覺到的實際光線是大不相同的……如果畫者沒有此一認識,執意要將對象的真實明暗值表現在畫面上,恐怕會大失所望……

一、光線感

明暗關係可說是一切造形的基礎，在素描的領域中，更佔有關鍵性的地位。藉由光線所產生的明暗提示，我們可以察覺出視覺對象的輪廓、體積及空間等造形特質。在畫面上，則是以筆材的濃淡，將視覺對象的明暗關係，轉換成畫面的明暗關係，以期做出類似於光線的感覺。事實上，畫面所表現的「光線感」，與視覺所知覺到的實際光線是大不相同的，畫面上的光線，是以白紙或高明度的顏料代替，自然光則以直射方式進入眼球，而白紙及顏料則是光線的反射，二者在實質上有很大的不同（見第一章圖1-15）。如果畫者

◀ 圖4-1 **法國 塞尚** (Cezanne,1839-1906)「**林間的空地**」**畫布、油彩 約**1867
畫面的強光，除了運用冷暖色的關係外，最主要是利用強烈的明暗對比。

沒有此一認識，執意要將對象的真實明暗值表現在畫面上，恐怕會大失所望。

另一個理由是，眼睛判斷對象的明暗，並非對象具有「絕對」的明暗值，而是瞳孔以縮放的方式，調節進入的光線，以便判斷對象的明暗關係變化，這是一種「相對」的關係（圖4-1）。亦即光線的感覺，是利用這種明暗的相對關係所表現出來的。因此，表現畫面上的光感，必先掌握描寫對象的明暗相對關係，這正是本章所要討論的主題。

素描的表現，明暗關係的理解是相當重要的，沒有正確的明暗觀念，便很難表現出畫面的明暗及光線感。不過在實際的表現上，確實也遇到一些難題。如前所述，白紙無法表現自然光的亮度，反而需要自然光的照射來顯現其白，因此，投射在畫面的光線不同，畫面所呈現的明暗關係亦會受影響。除此之外，不同質地的白紙，反射回來的光線不盡相同，粗紋的紙面，因受光而產生少量的陰影，所呈現的白則不如光滑的白紙，況且許多素描用紙並非是純白色。

畫面的明暗關係，受到了表現媒材及光線的變數的影響，雖然關係不大，不過也有許多克服的方法，比如畫廊在展出畫作時，以聚光投射的方式，產生更強的明暗對比，加強畫面亮度的表現。更有畫家為了表現畫面強光閃爍的效果，以瑪瑙磨光工具，將畫面亮處磨光，使畫面明暗反差增強，做出強光的效果。

畫面與自然界影像的明暗關係，如同幻燈片與相紙沖洗出的負片關係一樣，利用燈光所投射出的幻燈片影像，總比相紙所呈現的影像，其光線感更加真實。

除了亮度表現外，在暗的方面，素描通常多以鉛筆或炭條進行描繪，不同的筆材，所能呈現的最黑各不相同（見第一章圖1-17），以鉛筆或木炭條的黑，去表現毫無光線反射的黑暗，這本身也是一種矛盾。

事實上，素描的光線表現，便是利用這種素材上有限的明暗反差度，去表現自然界反差更強

的光線。雖然是一種矛盾，不過，素描所要求的，並不是如何呈現真實的光線，因爲不可能也無此必要，而是訓練如何觀察對象的明暗關係，並將之表現在畫面上，利用明暗調子的對比關係，暗示出光線感。如能理解此一原理，甚至可以在畫面上，任意的強調或減弱畫面光線的強度（圖4-2）。

二、明暗階調

如果將鉛筆及木炭所表現出來的明暗反差作一比較，便會呈現如圖4-3的關係。在素描上，便是利用筆材的明暗反差，去表現自然對象對比更強的明暗關係。

如果對象最亮處是金屬的高光，最暗處是光線反射極弱的黑洞，則我們必須以白紙的白去表現高光的亮，且用鉛筆的黑去表現最黑的暗。因此，以鉛筆所能表現的明暗調子，依相對關係平均分配給寫生對象的明暗關係值。設若所描繪的對象是石膏像，則須以白紙的白，表現石膏像的白，而以鉛筆的黑表現畫面上的陰影。不過，若畫面上除了石膏像外，還要表現另一個明度極低的靜物，如黑球，則鉛筆的黑則多會出現於黑球上，而石膏像的陰影大約只能分配到鉛筆的灰。因此，同一物體在不同的畫面擺設中，其明暗的表現

◀▼圖4-2a 本圖是以2B鉛筆畫在米黃色模造紙上，因此畫面的最暗只限於2B的最黑，而最亮也只能以紙的米黃色表示。不過利用明暗相對關係的觀察與表現，亦可表現出畫面的光線感。

▼圖4-2b 同一寫生對象，若加強其明暗的相對關係，可表現出更強的光線感。

▶圖4-3 木炭與鉛筆的明暗表現比較
木炭畫的最亮為白紙的白，最暗為木炭的黑。鉛筆畫的最亮為米黃的紙，最暗則為2B鉛筆的黑。由於木炭能表現比鉛筆更黑的炭色，因此在畫面明暗關係的表現能力上，較鉛筆為強。

會有所不同（圖4-4）。

　　明暗的分配，事實上是根據對象的明度分佈而做的決定。而這種明暗的分佈關係，便是所謂的明暗關係，我們將掌握對象的明暗關係，再以筆材表現出其間的關係，同一材質的對象，在不同的畫面中，其明度表現也不盡相同。

　　素描寫生著重於兩種能力的訓練，一是敏銳的「觀察力」，一是具體的「表現力」。在培養觀察力之前，必先深入了解表現媒材的特性，才有助於畫面的表現。白紙的白，受限於紙本身的材質及外在的光

線，較容易掌握，但鉛筆或木炭等筆材，所表現出不同明度的黑，卻是決定畫面明暗關係的關鍵。

　　如果將鉛筆及木炭所能表現的明暗值，均分為十等份，這就是初學者熟習的明度階調練習。事實上，將表現對象繁複的明暗變化，概分為十大階調，已經是相當粗略簡化了。不過在實際上，利用鉛筆在畫紙上畫出十種不同明暗的調子，又要平均變化，將是一件不容易的事。即使好不容易畫出來了，若將各個調子單獨提出，相信沒有幾人能明確的說出到底是屬於第幾階調，

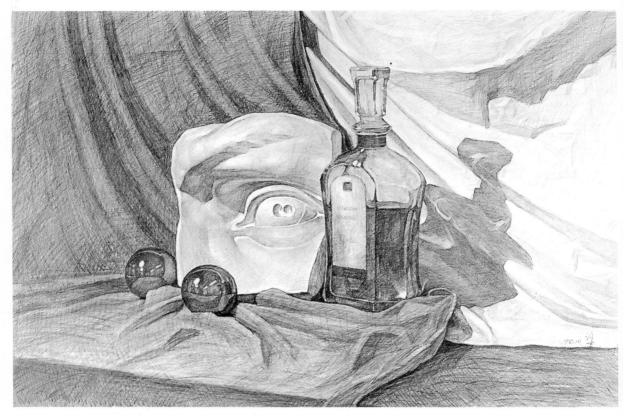

▲圖4-4 作者 鉛筆靜物 對開 1995
明暗關係的表現，是依寫生對象的相對關係去分
配。如畫面上的石膏像，以白灰來表現，金屬球則
以極少的白與灰黑所產生的強烈對比，以表現高度
反光。右側的背景白布，則多在白與灰白之間。

頂多可以說出白、淺灰、深灰、黑等不甚確定的名稱罷了（圖4-5）。

　　寫生對象的明暗調子何止十種，我們卻無法明確地分辨出十種階調，而寫生素描所要表現的，卻又是變化豐富的明暗調子，這是何其困難的事。

　　如同以直線概括複雜的弧線變化一樣，表現複雜明暗關係的最有效途徑，便是以概括的概念去理解明暗。最簡單的方式是將整體明暗變化概括爲白、灰二大階調，以白表示畫面的亮處，以灰來表示畫面的暗，然後再概分爲白、灰白、灰、深灰四階調，再概分爲八階調。這種概括方式，較適合單一結構體的描寫，其明暗關係較單純，如石膏像等。若針對複雜的明暗對象，則概括表現力稍顯不足（圖4-6）。

　　一般而言，寫生對象的明暗變化較爲複雜，若將明暗概

▶ 圖4-5a 明度十階調表 2B 鉛筆 MBM 素描紙

▶▼圖4-5b 如將十階調單獨提出，很難準確地判斷是
屬於第幾階調。

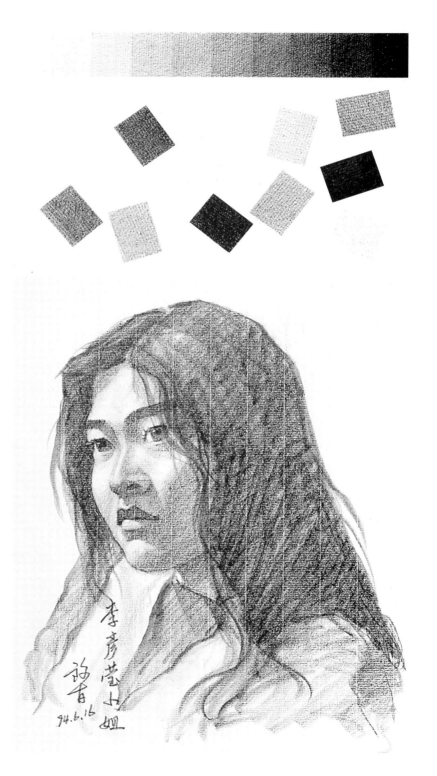

94.7.

▲圖4-6a 以白灰概括明暗的方式，較適合單一結構體
的描寫，因其明暗面關係較單純。但若在平光或全
亮的寫生環境下時，明暗關係不明顯，則表現不
易。

▶ 圖4-6b 作者 30分鐘人像速寫 6B全鉛筆 8開 1994
寫生對象明暗較明顯時，先確定明暗交界線，以白
灰概括，再概分為白、灰白、灰、深灰四種調子。

李彥瑩小姐
蕾
94.6.16

▲圖4-7a 黑白灰概括
　將畫面亮處以「白」概括，暗處以「黑」概括，餘為
「灰」。使畫面的「白」因「灰」而亮，「黑」亦因
「灰」而暗，如此便能大體掌握畫面的光線。觀察時
可瞇起眼睛，可較易確定黑白灰的大體明暗關係。

◀圖4-7b 作者 木炭速寫16開 1996
　再將黑白灰概分為六種調子，則明暗關係的表現已相
當具體。若能再加以刻劃，則調子變化更是豐富。

分為三，即白、灰、黑三者，以白概括畫面的亮，以黑概括畫面的暗，既不亮又不暗，則以灰表示。這種以黑白灰三階調來概括明暗的表現能力，顯然比二階調概括更為細膩。而且再一次概括為白、灰白、灰、深灰、黑、暗黑六階調，在視覺上亦較能明確分辨，在表現能力上也比四階調來得細膩些。一個畫面若以黑白灰概分兩次，明暗表現可以說相當豐富了（圖4-7）。

　　黑白灰概括是觀念上的問題，試想，以六階調去表現無限變化的調子，豈不過於簡單。事實上，我們不但無法精確的「觀察」出細微變化的明暗值，在畫面的「表現」上，概分十階調都有困難，遑論表現更多的調子了。而我們以三階調去逐步概分，是因為視覺上的明暗判斷，乃是依據其「相對」的關係，而非其「絕對」的明暗值，利用黑白灰的概分方式，則有利於我們對複雜明暗相對關係的分辨與判斷，化繁為簡，再以簡馭繁，最終的目的仍是表現出豐富且細膩的明暗變化。如同畫弧線，仍須以直線概括的方式，才

能有效的表現細膩的弧角變化。

在「觀察」或「表現」上，雖很難判斷準確的明暗值，但借助亮灰暗（黑白灰）的簡易判斷，我們很容易可以利用明暗關係的比較，逐步細分，且不易出錯。正如同要將一箱橘子依大小順序排列，若以逐步概分的方式，很快便可完成，如果想個別判斷其大小，不但費時且將徒勞無功。

三、黑白灰

利用黑白灰（亮灰暗）的概括，雖然不是處理複雜明暗關係的惟一方式，卻是最有效的途徑。通常在畫面上，將欲表現亮的部份概括為白，暗處則概括為黑，其餘則歸為灰的範圍（此所謂的黑白灰，是觀念上的概括名詞，並非是材料上的黑白灰）。黑白灰的概括，是一種觀念的運用，並非數學式的絕對劃分，除了有助於處理畫面繁複的明暗調子，更可以避免調子之間的衝突。因此，同一個寫生對象的黑白灰劃分，可因人而

異，只要明暗關係不要倒錯，結果仍是殊途同歸。

黑白灰除了概括處理複雜明暗關係的功能外，若能加以誇張或調整，可以控制畫面的光線感，如前圖4-2，將畫面黑白灰的差距拉大，則亮更亮，暗更暗。三者在畫面所佔的面積比例，亦會影響畫面光線的感覺，畫者可根據對象的明度分佈，加以主觀的分配。

灰調在畫面所扮演的角色極為重要，它可使白更白（亮），更可使黑更黑（暗），因此畫面灰調的表現必須要相當的慎重。

為了說明黑白灰三者的巧妙關係，以下將以圖解的方式加以比較說明，請參見圖4-8。

四、明暗五大調

了解明暗之間的關係之後，本節將說明光線在物體結構上，所具體呈現出來的明暗變化。

自然光為單一光源，以直線的方式進行，並照射在各種不同結構體上，由於結構體上各個結構面，與投射光線的角度關係，會產生不同的明暗變化。若以

黑白灰的「回」字型關係，可以更清楚的了解畫面明暗的關係。

▲▲▲圖 4-8a 為了表示中間方形的「白」，周圍必須施予「適當的灰」，相對的，周圍愈「灰」，則「白」愈顯其「白」。一般而言，「灰」必須使「白」有亮的感覺，「灰」才有效。不過「灰」的另一個重要的任務，是使畫面的「黑」有暗的感覺，因此，「灰」更不能過度。此處的「白」乃指畫面的亮處，相對的「灰」指亮處以外的調子。

▲▲圖 4-8b 為了成就畫面的「白」，「灰」相形之下顯得黯然失色，但畫面若出現「黑」的調子，畫面的「灰」則又會有亮的感覺。三者的相對的關係非常微妙，適當的「灰」，不但可使白更白，又能使黑更黑，因此「灰」調在畫面上具有關鍵地位。

▲圖 4-8c 黑白灰設定之後，再將三個大調子概分為六個調子（白、灰白、灰、深灰、黑、暗黑），則亮處的灰白調，仍可顯現其亮。同時灰階也能做出明暗調子變化，而畫面的暗處，亦因畫面有了最黑，暗部亦可出現微弱的亮度。除了亮部的表現外，又能在暗部表現出微弱的光線感，這便是所謂的「透明度」，以畫面的最暗，成就其他地方的亮度，即使暗處也有光線。黑白灰概括明暗，是一種觀念的理解，即使在灰色的紙上，同樣可以作出光線的效果。

▼▼圖4-8d 在設定黑白灰時，若畫面的灰白與灰相混時，由圖可見，灰白的亮度便消失不再了。

▼圖4-8e 若深灰與黑相混，則深灰在畫面上，會變成暗部的角色。畫面光線感，實因「灰」而使「白」亮，因「黑」使「灰」亮而「白」更亮，三者的關係相依而相生。黑白灰的概念，是理解畫面光線感的最根本途徑，是相對而非絕對。

「圓球」來概括說明所有的不同的結構體，在單一光源的條件下，大致會產生「受光」與「背光」兩大的明暗面，並包含五種不同性質的明暗調子（圖4-9）。

「高光」：在受光面部份，結構面上光線之「入射角」與反射至眼睛之「反射角」相等時，單位面積反射光量最多，故為受光面的最亮處，在結構體上呈現最白的調子。一般而言，高光泛指受光面較亮之調子，以別於中間調，而高光點理論

上只有一點。

「中間調」：亦為受光面部份，高光以外之結構面，因光線進行角度的關係，單位面積反射至眼睛的光量，則依其角度變化而逐漸減弱，在結構體的明暗上呈現較灰的調子。

「明暗交界線」：受光面與背光面的交界處，由於此處結構面與光線進行方向平行，單位面積的受光量幾近於無，而且所受的反光量亦最少，因此在結構體中呈現最暗的調子。

▶圖4-9a 正圓球體的明暗五大調 2B鉛筆 MBM素描紙

▼圖4-9b 光線與正圓球體的切面關係

高光點：從圓球的切面圖可清楚看出，「高光」面的位置，與光源及眼睛之中線呈垂直角度，理論上，圓球之高光面只有一點。若光源的位置不變，則高光的位置會隨眼睛的觀察角度而有所改變。明暗交界線：一條直線與正圓相切，理論上「切點」只有一點，若將直行的光線與圓球所形成的「切點」連接起來，便形成所謂的「明暗交界線」，理論上明暗交界線也應只有一條。

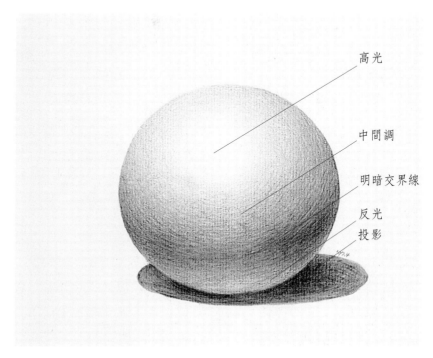

高光

中間調

明暗交界線

反光

投影

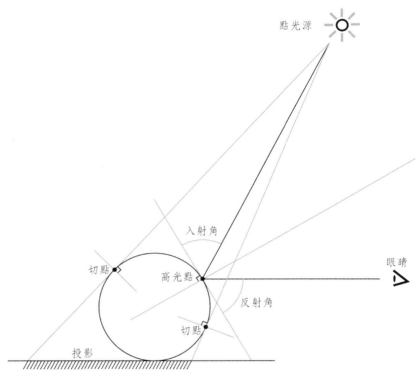

點光源

入射角

切點

高光點

眼睛

切點

反射角

投影

「反光」：受光面的明暗變化，受光源進行的方向所影響。而背光面則正好相反，其結構面的明暗變化，是受到反射光的影響，反光程度的強弱，會因光源強弱及反射物體結構面的方向、距離及材質的影響，光源愈強，反光愈強。也可以說，反光是背光面的光源，只是反光的來源通常較為複雜，一般而言，受光面的光源較為單一化，而反光則會因物體周圍環境的影響，而有所變化。理論上，背光部份的明暗變化，一如受光面，不同的結構面，單位面積所受的反光程度不同，所呈現的調子，會因結構面的方向與反光進行的角度產生變化。在畫面表現上，由於反光不似光源強，故多呈現灰色調子。

「投影」：光源投射於結構體上，產生了受光面與背光面，而光源的進行受到結構體的阻隔，會在另一個結構體上產生投影。我們通常把物體的背光面稱為「陰」，而投射在另一結構體所產生的投影稱為「影」，即所謂的物體的「陰影」。投影的明暗調子，要根據投影部份的結構面材質而定。通常在寫生練習中所觀察到的投影，會受環境光線的影響，愈接近結構體的投影調子較暗，邊緣線較清晰，愈遠則較淡較模糊，這是因為一般的室內寫生，光源較不統一，且容易受到周圍各種反光的影響。

任何結構體在受光的情況下，由於結構面與光源的方向關係，基本上皆會產生以上五種明暗調子。五大調除了可以表現光線感外，更因不同方向的結構面會有不同的明暗變化，素描上便是利用這種方向面的明暗變化，暗示出結構體的體積感。（見下一章）

第五章
體積

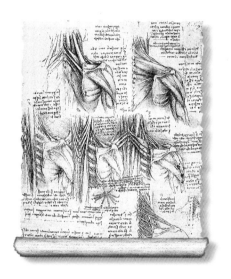

　不同體積的實體，其結構面的組
成方式不同，在光線投射之下，
不同「方向面」所形成不同的明
暗調子，便是提示我們對該實體
體積的初步認識……

一、體積感

所謂體積，便是自然界的實體在三度空間中所佔據的空間位置。體積與空間是相對應的，體積是「有」的存在，而空間卻是「無」的存在，也就是「實」與「虛」之間的關係。由於各實體的材質結構不盡相同，故各以不同的形式與面貌呈現於自然界中，經由各種感官，人類才得以知覺其存在。而視覺感官，通常是最直接且最迅速的一種知覺方式。實體藉由光線所呈現的明暗色彩等提示，視覺很快可以對真實體積的存在作出判斷，在繪畫上，同樣也是利用明暗色彩等造形的手段，作出體積感的判斷。

不同的材質的實體，會呈現出不同的體積面貌，比如山石樹木，人物走獸，除了在表面上具有不同的外形特徵外，實體內卻隱含著一種組織結構上的差異。在山石樹木上所呈現的內在結構特質，是經過長時間的積累或消蝕，而以特有的形貌外顯出來。而人物走獸，內在卻隱含著更

複雜的骨骼與肌肉的結構關係，表現在外的形貌，更因各種不同的活動狀態，而變化萬端。

因此在繪畫的體積表現上，必須徹底的理解複雜的內在結構特性，才能確實的掌握外在形體上的造形特徵，尤其是人物走獸的體積表現。這種內在與外顯的結構特徵，便是所謂的「內在結構」與「形體結構」，二者乃因果的關係。

若以人體的表現為例，「內在結構」指的就是有關人體骨骼與肌肉的「解剖結構」。對於一個初學繪畫者而言，人體解剖上的認識，相當重要，不過，如果說要完全認識人體上的每一塊骨骼與肌肉，甚或在不同的動作與姿勢下，骨骼與肌肉所呈現的複雜互動關係，恐怕窮首白髮亦不為功。基於學習的立場，了解人體解剖上的基本關係固然重要，但通過仔細觀察與不斷的表現練習之後，再去印證人體解剖上微妙關係與變化，才是較為可行的途

▲圖5-1 俄羅斯 契維列夫 (1837-1861)「站著的男人體」1856

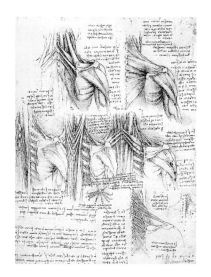

▲ 圖 5-2 達文西 肌肉解剖研究

徑。

由於人體結構的複雜與多變性，在基礎素描的學習上，一直被視爲訓練「體積」的重要課程（圖 5-1）。

二、明暗與結構

早在文藝復興時期，大師們即以嚴謹的態度，將解剖與透視表現得淋漓盡致，尤其是人體骨骼與肌肉結構的精練表現（圖5-2）。到了十七世紀，才逐漸重視明暗的表現力，徐悲鴻先生便曾指出：「在林布蘭之前，作品都按肌肉外型來畫，林布蘭之後才用明暗分面法，這是自然科學的發展使畫家觀察客觀世界有了進一步的認識」「明暗法在表現上更爲有力，這種素描對油畫最有益」，加上十九世紀印象派對光與色的提倡，因此，注重內在結構堅實表現的結構畫法，便逐漸爲外表光鮮的明暗畫法所取代。

「明暗」與「結構」是體積表現的兩大基礎，二者關係密切，互爲表裡。在素描的體積訓練上，可將二者分門練習，一是以「明暗」爲主的體積表現，一是以「結構」爲主的體積表現，即所謂的「明暗素描」與「結構素描」（圖5-3）。

何謂「明暗」素描與「結構」素描，事實上兩者皆須借助明暗的提示，並以結構面的方式加以理解。「明暗畫」以明暗爲主，

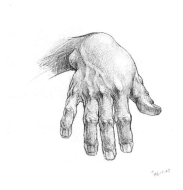

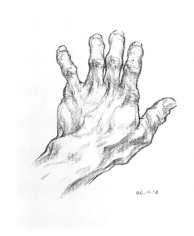

▶ 圖 5-3a 作者 手的速寫 2B 鉛筆 16 開 1996
以明暗爲主，結構爲輔的體積表現，較注重光線及質感的掌握。

▶▶ 圖 5-3b 作者 手的速寫 6B 全鉛筆 16 開 1996
以結構爲主，明暗爲輔的體積表現，是從本質出發，較不受光線左右。圖 5-3a 與圖 5-3b 皆在平光底下練習，明暗變化較不顯著，可加強對體積的觀察。

利用結構表面的明暗變化進行素描。而「結構畫」則是以結構為主，明暗為輔進行素描，且多以線的概念加以表現。兩者的差異在於「明暗畫」是表面

的，多變的，受光線左右，而「結構畫」則是從本質出發，是內在的，較穩定結實且較不受光線左右。

在素描的實際進行上，「明

◀圖5-4a，▶圖5-4b 作者 石膏像 2B鉛筆 對開 1995
解剖結構的認識，是了解人體不同造形變化的重要
依據。

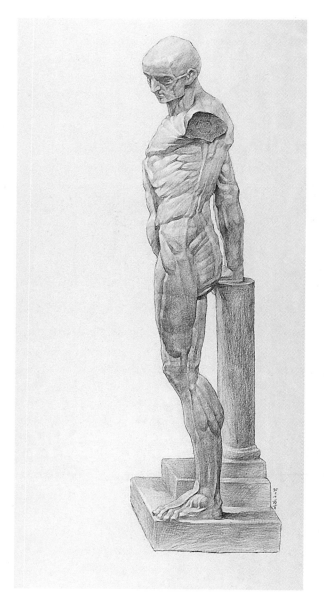

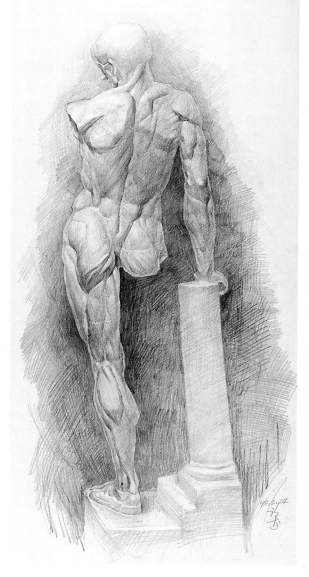

暗畫」通常以感性出發，先掌握大體的造形及調子，再經由分析深入刻畫細部，最後進行整體調整而完成畫面。但「結構畫」的訓練方式，則是由內而外的理性觀察，再加以表現：表現在人體上，便是透過解剖結構的理性觀察與分析，再藉助形體結構的幾何構成來概括對象。

　　事實上，二者並無法絕對劃

▶圖5-5作者　石膏像　2B鉛筆　對開 1996
形體結構，是基於解剖結構的理解，在人體外形上
所觀察到的外顯形體。

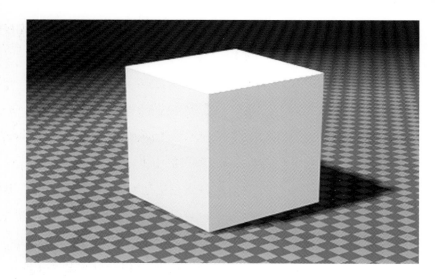

◀圖5-6a 電腦繪圖 四方體，是由六個結構面，十二條結構線及八個轉折點所形成的一個結構體。在交錯繁複的各結構體塊關係中，須先確定高點，再以直線或弧線概括各形體之間的位置銜接關係，經由結構線所形成的幾何結構面，構成結構體。若以四方體加以 概括理解，眼睛所能觀察到的只有三個結構面，再由「三大面」，形成一「高點」。

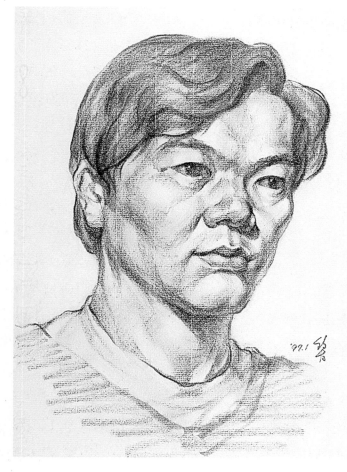

◀圖5-6b 作者 人物速寫　6B全鉛筆　8開　1997
在觀察時，必須先確定額骨、顴骨等突出之高點，始可掌握頭部各結構面之形成。

分開來，因爲明暗或結構的體積表現，本互爲所動。不過，基於學習的立場，分別的練習與理解，實有助於素描表現能力的提升。

人體寫生通常是進行體積練習的最佳方式。在理解人體結構之前，必先對「形體結構」與「解剖結構」作一番了解。所謂「解剖結構」，是指人體骨骼與肌肉的成長規律，及活動中所呈現出來的不同造型關聯（圖5-4）。「形體結構」，便是基於解剖結構的理解，在人體外形上所觀察到的外顯形體，在畫面上通常是以幾何體塊的觀念，去概括理解形體結構，故又可稱爲「幾何結構」（圖5-5）。「解剖結構」與「形體結構」的分析，是由內而外，一體兩面的，是一種基於內在的理解所做的外形分析。

人體結構的體積表現，除了要理解解剖與形體的結構關係外，最重要的，是在實際的作畫過程中，如何將所觀察到的交錯幾何形體，準確的銜接

起來，並保持畫面透視上的空間位置關係。

在分析人體結構關係時，「高點」與「結構線」的掌握相當重要。所謂「高點」，即是結構體較爲凸出之點。在人體表現上，主要是顯露於形體表面的許多突出骨點，或肌肉較凸出之處。以頭部結構爲例，連接額骨、眉弓、鼻骨、顴骨等突出之高點，便可準確掌握頭部結構線與結構面之形成。連接兩個高點，便可形成結構線，而結構線便是不同結構方向面之間的連接線（圖5-6）。

三、方向面

在前一章已大略提到光線與結構面之間的明暗變化，這種關係在「明暗素描」的練習過程中，扮演極爲重要的角色。不同的結構體，是由無數的結構面組合而成，而不同的結構面因光線的投射角度不同，而各具有不同的明暗調子，這種不同「方向面」的明暗變化，便是視覺上判斷體積厚度的一個重要的依據，

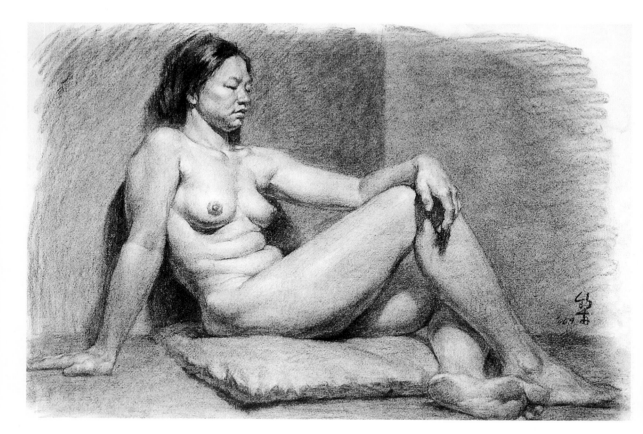

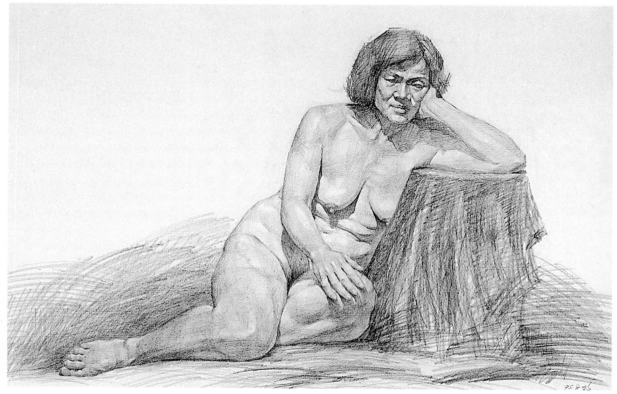

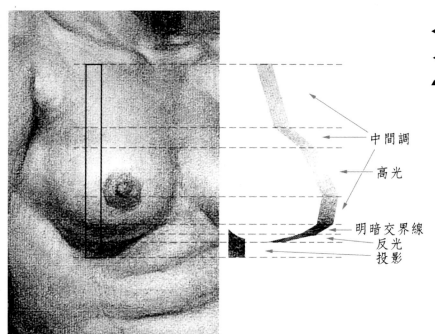

◀ 左頁上圖5-7a 作者 人體寫生 木炭 對開 1996

◀ 左頁下圖5-7b 作者 人體寫生 2B鉛筆 對開 1995

▲ 圖5-7c，▼圖5-7d 前二圖女體之右胸為例，不同
的結構形體，其結構面的方向與光源角度，各產生
不同的明暗五大調變化（參考第四章圖4-9），藉此
可形成不同的體積暗示。

中間調

高光

明暗交界線
反光
投影

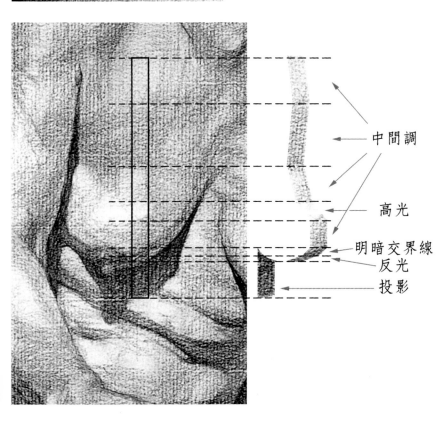

中間調

高光

明暗交界線
反光

投影

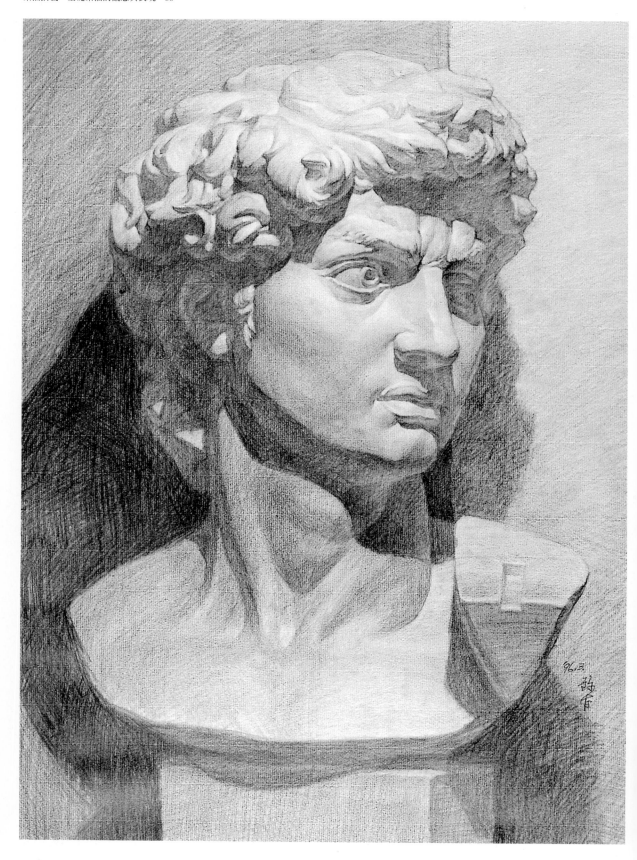

▶圖5-8 **作者 石膏像** 2B鉛筆 4開 1996
石膏像因「質地」與「固有色」一致,因此,所有的明暗光影變化,純粹是由結構方向面所造成的。由於石膏像寫生較側重於體積之訓練,故一般多省去背景之描繪。

在繪畫的表現上也不例外。

為了理解上的方便,我們以「圓球」來概括所有複雜的結構體。光線投射在圓球之上,由於圓球表面不同方向的結構面之受光程度,會產生五種基本的明暗調子,經由這些調子的提示,我們可以察覺到類近圓體的存在,因此五大調的理解與表現,對體積感的暗示關係重大(見第四章圖4-9)。

如果以圓球概括的「方向面」明暗關係,去理解一個不規則球體的「方向面」明暗變化,便可發現,不同體積的實體,其結構面的組成方式不同,在光線投射之下,不同「方向面」所形成不同的明暗調子,便是提示我們對該實體體積的初步認識。

利用結構體「方向面」的明暗變化觀念,我們可以很輕易的對單一實體的體積作出判斷。概括結構面的面積大小與方向,更是決定結構體積的關鍵。若將此一觀念延伸,不同方向的結構面,在直行的光線底下,所形成的高光、中間調及明暗交界線等

五大調,其正確位置是有跡可尋的。因此,對於結構更複雜的實體,利用光的方向與面的角度關係,可以明快的作出體積判斷(圖5-7)。

一般而言,「石膏像」寫生是理解結構體積最佳的途徑。因為物體的明暗變化,大致是由於三種因素所造成的,一為物體「固有色」之明度,二為不同「質感」所產生的明暗變化,三為「形體結構」起伏所產生的明暗變化,其中的第三項便是方向面與光線的明暗關係。而石膏像則因質地與固有色一致,除了結構起伏外,可不必再考慮其他影響明暗的因素。也就是說,石膏像上所有的明暗光影變化,幾乎純粹是由結構方向面所造成的(圖5-8)。

以石膏像作為體積結構的「單因素練習」,對一個初學者而言,可說是掌握明暗方向面最經濟有效的方式。而人體寫生,由於必須兼顧固有色及質感的問題,在結構體積的表現上,難度較高,因此也是基礎素描相當重

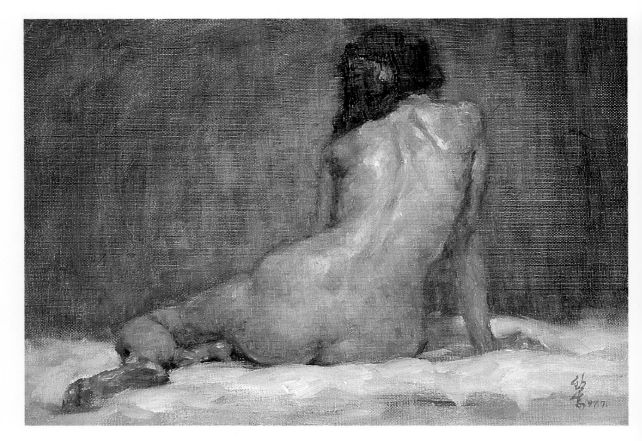

▲圖5-9 作者 人體寫生 油彩 4F 1996
人體寫生的體積表現，除掌握結構面之起伏外，又
須兼顧固有色及質感問題。

要的一項訓練課程（圖5-9）。表現人體交錯盤雜的結構變化，除了「光線」與「方向面」的明暗關係概念外，還須配合解剖與形體結構的理解，才能有效掌握人體複雜多變的結實體積感。

四、線條概括

前已提到，視覺判斷體積與空間的關係，除了視覺透視效果以外，主要是依據雙眼視差與移動眼睛的方式。但在平面繪畫上，若只利用光線與方向面來暗示體積，確實先天上有所不足。因此利用方向面表現體積時，為了強化平面的立體感，會將結構面的明暗效果加以誇張強調，以期畫面的體積感能合乎要求，而這種誇張與強調，最常以「線條」的粗、細、濃、淡、緩、急加以概括表現。

在「結構素描」的訓練過程，以「線條概括」複雜結構體的方向面明暗變化，必須先徹底掌握解剖結構與形體結構之間的「形」「體」關係（圖5-10）。一般而言，線條結構畫的訓練，多以速寫方式理解線條與結構之間的表現關係。同時以明暗畫的長期作業方式，仔細觀察並深入的理解人體結構之表現，而兩種方式的練習，是理解方向面與明暗關係最具體有效的方法。惟有對結構面的明暗關係作深入理解，才能確實有效的以線條加以表現。

以線條表現結構體積，除了概括線條外，可配合少許明暗，以表現更堅實的體積感（圖5-11）。這是一種以結構為主，光線為輔的體積表現方式，對於光線及質量感較不考慮，而較側重於結構的表現（圖5-12）。

線條，不只能暗示結構體的空間位置，更能將明暗結構體塊的銜接狀態，做有效的說明（圖5-13）。因此以線條為主的結構素描，在素描的結構體積練習上，是一種最佳的理解成果驗收。從線條結構畫的精確熟練度，可明顯看出習畫者在結構體積方面的理解程度。

線條的概括理解，可以從結構「方向面」的明暗變化得到啟示，運用不同的線條變化，加以大膽概括的表現（圖5-14）。以快速的線條，表現人體突出骨骼及較富彈性的肌肉部位；以遲緩的線條，表現較鬆弛部位；且以濃黑或輕淺的線條，表現明暗較深或較淺的調子；以線條的粗細，表現結構轉折面的幾何變化等等。概括而言，線條的粗細濃淡緩急變化，便是線的「虛實」表現，而「虛實」正是表現畫面空間的重要概念（見第六章）。

有一點可以肯定的，便是對人體結構理解愈深，線條概括程度愈能精簡。如何以最少的線條，表現最多的結構體塊關係，可以做為線條表現的學習指標（圖5-15）。

圖 5-10a1,2,3　**攝影**
運用不同角度的觀察，較易掌握人體解剖結構與形體結構所形成的空間透視關係。以背部為例，在正背面的角度觀察時，若沒有足夠的明暗提示（尤其在正面光或平光的光源環境下），很難判斷背脊及臀部結構面的方向變化，若能移動觀察位置，則更可容易掌握結構體塊之間的空間銜接關係。

圖5-10b1,2,3 作者 10分鐘人體速寫　6B全鉛筆 8開
1997
以不同的角度觀察模特兒，才能確實掌握人體結構
「體」的空間關係，這是人體寫生練習極為重要的一項
工作。

◀圖 5-11a　攝影
　　對模特兒的觀察，最重要的是經由明暗的提示，確實掌握人體結構面的方向變化，並保持對人體結構體塊的三度空間認識。

▼圖 5-11b 作者 20分鐘人體速寫 6B全鉛筆 8開 1997
　　通過對人體結構的理解，運用線條的濃淡粗細緩急，概括表現體積結構明暗變化，除了概括線條外，可配合少許明暗，充份表現出堅實的體積感。

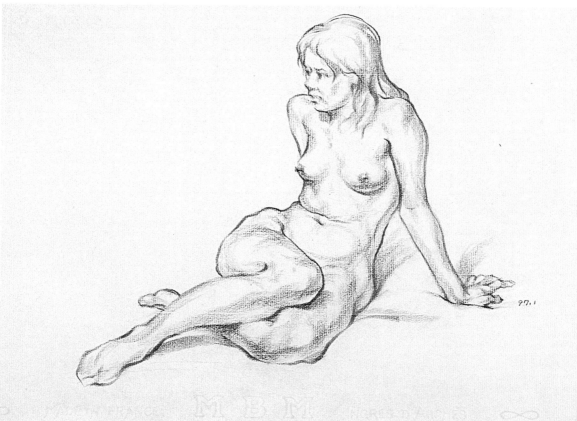

▶圖5-12a **攝影**
　人體線條練習，側重於體積的理解，因此在觀察模
特兒時，以結構形體的空間關係為主，而光線與質
感的表現為輔。

▼圖5-12b **作者 20分鐘人體速寫 6B全鉛筆 8開 1997**
　如頭髮部份，只表現其結構體積的變化，原有的黑
色質感則較不考慮。

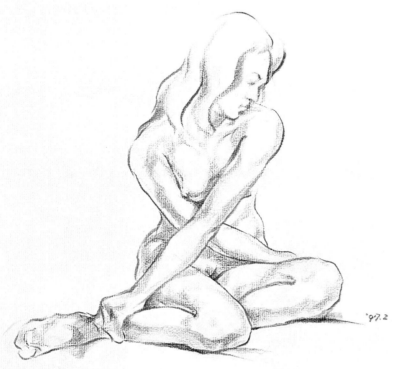

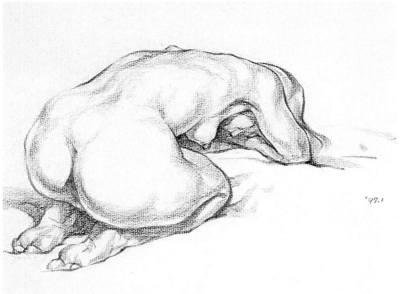

▲圖 5-13a　攝影
結構體塊的空間銜接關係,是人體寫生練習的觀察
重點。

◀圖 5-13b 作者 20 分鐘人體速寫 6B 全鉛筆 8 開　1997
利用線條,可暗示結構體的空間位置,並將明暗結
構體塊的銜接狀態做有效的說明。

▼圖 5-14 五大調與概括線條的關係
以圖 5-13b 為例。線條的概括理解,可從結構「方
向面」的明暗變化得到啟示,運用不同的線條變
化,大膽將明暗五大調加以概括。

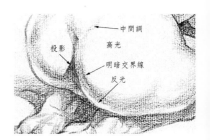

◀◀圖 5-15a 作者 20 分鐘手的速寫 6B 全鉛筆 16 開
1996
單純的線條練習,可加強對體積的觀察能力,可
作為線條畫的基礎訓練。

◀圖 5-15b 作者 20 分鐘手的速寫 6B 全鉛筆 16 開
1996
線條的表現,須兼顧到線條本身的濃淡粗細緩急等
特質。

第六章
質量與空間

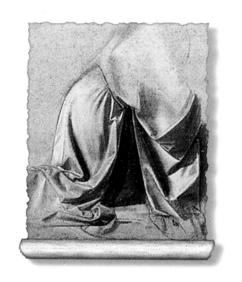

物體以不同的方式存在於空間，
是一種「實」的存在，而物體之
外的虛無空間，則是「虛」的存
在，這種「虛實」的關係，便是
理解繪畫空間的一種重要的概括
觀念……

一、空間感

視覺藉由光線的提示，獲得了有關物體各種屬性的訊息，並予以全面性的分析與判斷，因而可以清楚的感受到物體在空間中的存在。這些訊息包含了物體的外形輪廓、光線的強度、體積在空間上所佔有的位置，當然還包括該物體的材質與重量感，以及環繞在物體周圍的空間。

「空間感」是平面繪畫的一個重要的課題，不過在討論空間之前，除了前幾章所論及的光線體積之造形特性外，對於物體本身材質感及量感的理解，實有助於對空間感的確實體會。因為物體存在於空間之中，除了體積佔據的一定空間位置之外，該物體的組織材質與該材質所具有的重量，都足以說明該物體是以何種質量方式存在於空間之中（圖6-1）。物體存在的方式，除了重量上的輕與重（量感），組織表面的緊密與鬆弛等（質感），甚至還包括了時間上的運動與靜止。

如果沒有物體的標示，我們很難察覺到空間。因此，在畫面上空間感的形成，可從兩個角度去理解，首先是實體體積與空間的對立關係。再者，則是物體在視覺上所呈現的透視深度效果，

▲圖6-1a 達文西 跪姿的衣紋研究
不同材質組織的物體，會顯現不同的質感與量感，經由「質量感」的充份說明，便可理解該物體「體積」是以何種質量方式存在於「空間」之中。

◀圖6-1b 作者 靜物 油彩 0F 1995

利用透視法則，可在畫面上形成了深度的錯覺，藉由物體之間造形上的變化，產生空間的感覺。

所以畫面空間的形成，必須從實體與空間之間的關係「體的空間」，及透視所形成的視覺深度空間「形的空間」（見第二章第五節透視）二方面去理解。

二、質量感

在理解「體的空間」之前，必須先對物體的「質」與「量」有所認識。實體的存在，除了「體積」的理解外，不同的材質組織，會顯現不同的「質感」與「量感」，而二者是爲表裡關係。具有質量的體積，在畫面上將關係到實體與空間之間的對立與互動。

所謂「質感」，便是物體顯現於表面的結構組織狀態，經由明暗的提示，不同的材質會呈現不同的外貌，如金屬表面極爲光滑，所表現出來的明暗關係，自然與鬆軟的棉花有極大的不同。而外在質感的表現，對潛在量感的判斷，更有著提示的作用（圖6-2）。

至於物體的「量感」，則必需考慮物體的體積大小、密度及質感。「量感」是物體在空間中所具有的活動力量，可從兩種角

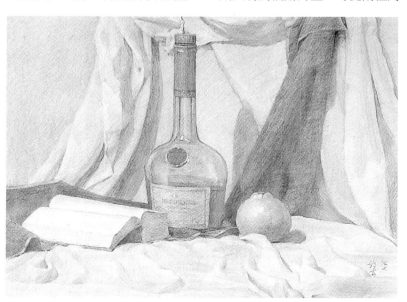

▶ 圖6-2 作者 鉛筆靜物 4開 1996
玻璃的材質密度高，表面光滑，故在光線之下的明暗關係較明顯。反之，布料材質鬆軟，明暗變化較緩和。質感的表現，同樣也可作爲潛在量感的依據。

度去理解，一是「重量」，一是「動量」。

　　由於地心引力的作用，材質密度愈高的物體，「重量」愈大，是一種向下的力量，在畫面上具有較安定的效果。而「動量」即是物體活動力展現，在畫面上呈現出較不安定的感覺。在視覺習慣上，畫面的黑較具「重量」感（圖6-3），而「白」則活動力較強，「動量」較高（圖6-4）。

　　這是因為自然界的物體，前景、凸出物或結構體的向上

面，多為受光較多者，明度表現較高。而深遠的洞穴與物體下方，則多顯陰暗，明度表現較低。因此，明度愈高的物體（動量強），比起明度較低的物體（重量大），感覺上較具向上及向前的活動力，且擴張力強。

　　另外，量感亦受質感表現的影響，材質密度愈低的物體（重量輕），在光線的照射下，明暗反差低，感覺重量較小，如山嵐水氣。而密度較高者（重量大），則明暗反差大，感覺較具重量（圖6-5）。

在視覺習慣中，畫面黑的面積愈大者，感覺向下的力量愈強。基於此一認識，可應用在畫面構圖的明暗面積比例分配。

◀◀◀圖6-3a 畫面左邊方塊感覺較重，故在視覺上不能平衡。

◀◀圖6-3b 重心偏左，故產生左傾的感覺。

◀圖6-3c 畫面重心偏左

◀◀圖6-4a 畫面的黑在白底的襯托下，感覺更重。

◀圖6-4b 畫面的白在黑底的襯托下，活動力更強。

▶圖6-5 作者 **木炭靜物速寫** 16開 1996
玻璃瓶材質密度高，明暗反差大，重量感強，向下
的力量也較大。反之，背景布密度稍低，明暗對比
小，感覺重量較輕。白色保麗龍球則重量感最輕。

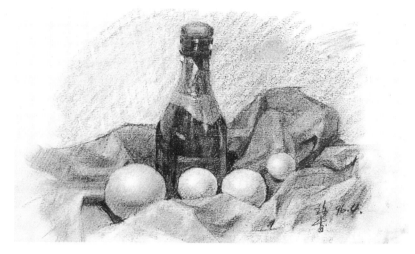

三、虛實的關係

物體以不同的方式存在於空間，是一種「實」的存在，而物體之外的虛無空間，則是「虛」的存在，這種「虛實」的關係，便是理解繪畫空間的一種重要的概括觀念。一如理解光線，須以「明暗」的觀念加以概括，理解體積，須以「方向」的觀念加以概括一樣。

繪畫上的空間感的形成，一是實體與空間的對立關係，和物體的體積質量有關，是「體的空間」關係。一是視覺透視的深度效果，是利用線透視、空氣透視等視覺原理去暗示空間的深度，是「形的空間」關係。「形」「體」在畫面的表現上，同樣都可以利用「虛實」的觀念加以概括理解。

「形」與「體」是繪畫造形上的兩大基礎，也是理解畫面空間感的重要觀念。「形」是視覺上所感受到的物體造形變化，是多變的，會因光線及觀察角度的不同而有所改變。而「體」則是實際物體在空間中的存在，是不變的，即使沒有光線，人眼感受不到它的形，體依然存在。這種因「體」而有「形」的「形體」觀念，互為因果且同指一物。

「體的空間」是利用實體的「實」與空間的「虛」，二者所產生的體積質量對立關係而形成空間感。在虛無的空間中，分佈著許多佔有一定空間位置的實體，

而這些實體以各種不同的材質與密度存在著，如金屬的凝重，石頭的堅實，棉花的鬆軟，灰塵的輕揚，甚至空氣中還有不易察覺到的物質存在，這些不同質量的物體，在光線的引導之下，各以不同的造形體積呈現出來。空間感便是經由這些實體與空間的推擠力量而產生（圖6-6）。

如果以「虛實」的觀念加以理解的話，在「體的空間」的表現上，體積質量愈結實者，物體的「實」與空間的「虛」對立愈強，空間感亦愈強。因此，畫面上體積質量的表現若不確實，則無法營造出空間的感覺。而在「形的空間」表現上，除了線透視形成的前大後小的造形變化外，利用空氣及景深的透視原理，畫面前景的物體輪廓較清晰、明暗色彩對比較強，這便是造形表現較「實」，而較遠之物體，則造形表現則較「虛」，利用造形上的虛實對比，亦能強化空間的表現（圖6-7）。

▼圖6-6a　攝影

人體寫生，除了外在形體的觀察外，更重要的是對實體體積的理解與感受。外在形體的明暗透視等變化，是「形」的空間變化，惟有對三度空間的實「體」感受，才能真正體會畫面的空間感。

▼▼圖6-6b　作者　人體寫生　木炭　對開 1996

畫面的空間感，是經由背景與人體之間的虛實對比而產生。人體體積表現愈結實，與背景的「虛」對立愈強，體的空間感亦愈強。因此，畫面上體積質量的表現必須確實，才能營造出空間的感覺。

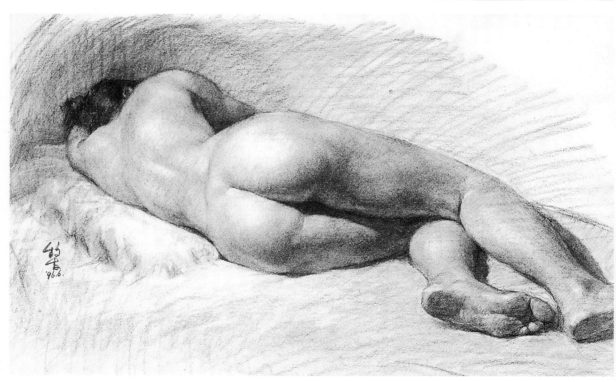

▼圖6-7a 先以直線概括形體的關係位置。

▼▼圖6-7b 再以黑白灰概括畫面的光線感。

▼▼▼圖6-7c 作者 木炭人體寫生 對開 1997
光線感確定之後，再以局部完成整體。在「形的空間」方面，可將畫面中心的明暗、形體畫「實」些，即明暗對比強烈，形體輪廓清晰，而人體左右兩側及背景部份的形則畫「虛」些（明暗關係減弱，造形較模糊）。在「體的空間」方面，畫面中心的人體體積表現要較結實（實），而其他部份的體積則可稍為減弱（虛）。

簡言之，透視法則，是利用物體造形上的虛實關係，形成深度的變化以暗示空間，是「形的虛實」空間。而利用實體與空間的體積質量虛實對比暗示空間，則是「體的虛實」空間。

空間感的形成，事實上是所有造形問題的總結，亦是畫面的整體表現，它包含繪畫造形上的所有表現（輪廓、明暗、體積、質量與空間等）。前幾章我們以概括的概念，以簡馭繁，理解各種複雜的造形特質，同樣的，在理解造形的整體特質時，這種實體與空間的虛實關係，便是所有造形特質的概括。物體因光線而有明暗，因明暗而有輪廓體積，因積體造形與質量的變化，始有視覺的空間判斷。

四、結語

素描的學習，應是循序漸進，先建立正確觀念，再配合實際寫生練習，將理解逐步落實於表現之中。切忌求好心切，不顧所以的盲目練習，不但學習成效不彰，也會使努力白費。紮實的素描基礎，是為了確保創作上更多的自由。但若沒有正確的學習觀念及態度，基礎能力不但無法提高，而且將有可能成為創作上的一大負擔。

一、不論素描是基礎還是創作，是手段還是目的，素描的學習是永無止境的。素描的學習過程，簡言之，是先要知道（理解）才能看到（觀察），看到才能做到（具體表現能力），做到才能做得好，及做出自己的風格。而基礎素描所要求的是「知道」、「看到」、「做到」。至於「做得好」或「自成一格」，則是具備基礎能力之後，全憑個人的修為了。

二、素描問題錯綜複雜，在理解與表現時，要以整體出發，以大體掌握局部，再終以整體。因此「概括」能力的培養，相當重要，惟有簡括才能馭繁，切莫將複雜的問題再複雜化。輪廓以「直線」概括，光線以「明暗」概括，體積以「方向面」概括，空間以「虛實」概括，局部以「整體」概括，如此，才能確保素描的充份理解與表現。

三、爲了確實的掌握素描的觀念及表現，在練習的過程中，可同時採取「速寫」及「長期作業」二種方式進行。較短時間的「速寫」，可加強整體概括的能力。而「長期作業」可藉由深入的觀察，徹底解決素描上的一些問題。深入的能力愈強，概括的能力自然會提高。初學者最常犯的一種通病，便是很快就完成一張作品，事實上並非完成，而是沒有能力再進行下去，也就是無法再進一步作更深入的表現。至於多快才算是速寫，多久才算是長期作業，

這只是「概括」與「深入」之間的程度問題而已。一般而言，十至卅分鐘的速寫，甚至更短的時間都可嘗試，而深入刻劃，十餘小時，大幅作品甚至百餘小時，亦無不可，端看學習的需要而定，可不必拘束。

四、自然界的「體」，因光線及眼睛的作用，產生變化萬端的「形」，可以說「體」是不變的，而「形」是易變的。基礎素描，便是經由「形」提示，訓練對「體」的觀察及表現，而只會畫「形」而不知畫「體」，正是素描的大忌，也是初學者常犯的錯誤。比如寫生練習時，一旦對象移動或光源稍有改變，許多人便無從下筆。因此，對「形體」的理解與表現，才是學習素描的重要關鍵。

五、基礎素描的學習，旨在培養繪畫的基礎能力，應以理解爲重，切勿一味的追求高度表現技巧，倒末爲本，而忽略創作的自由本質。雖然基礎不能保證創作，但創作還是需要基礎。

第七章
綜合表現與練習

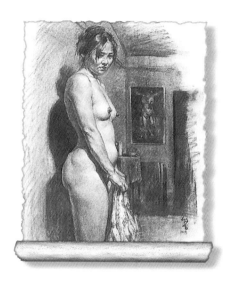

速寫可加強整體概括的能力,而
長期作業可藉由深入的觀察,徹
底解決素描上的一些問題,深入
的能力愈強,概括的能力自然會
提高……

一、人體寫生

過程（一）

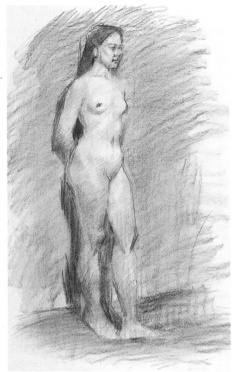

過程（二）

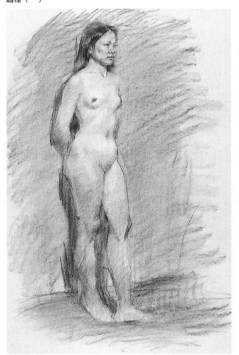

過程（三）

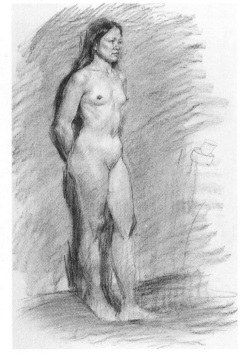

過程（四）

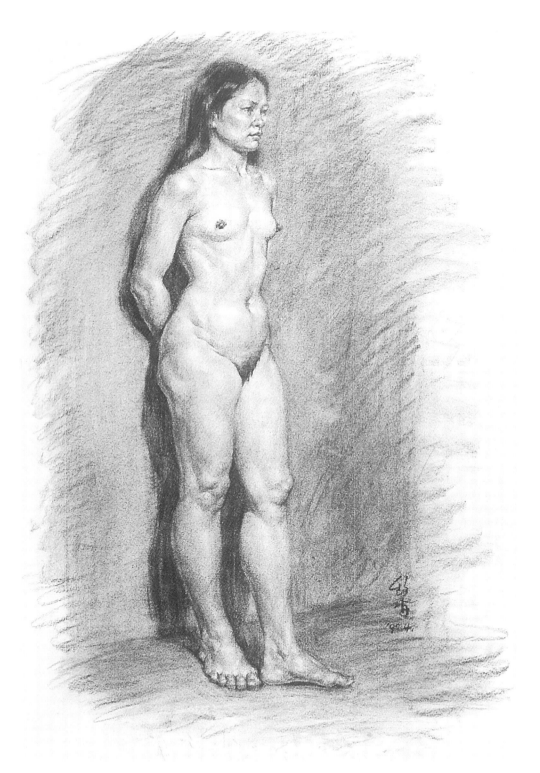

（完成圖） 作者 人體寫生 木炭 對開 9小時 1997

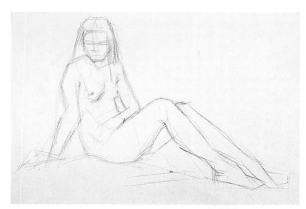

過程（一）

過程（二）

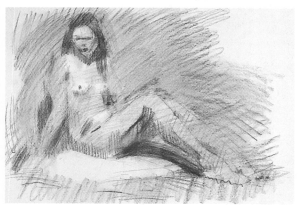

過程（三）

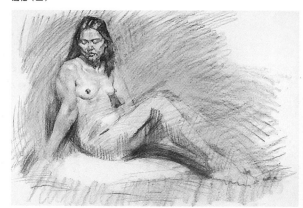

過程（四）

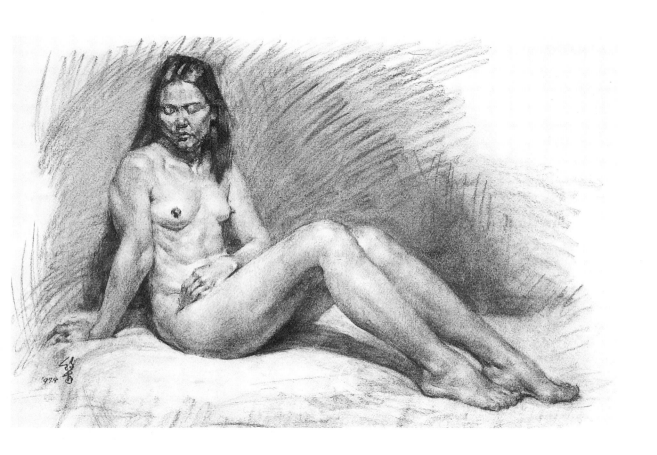

（完成圖） 作者 人體寫生 木炭 對開 9 小時 1997

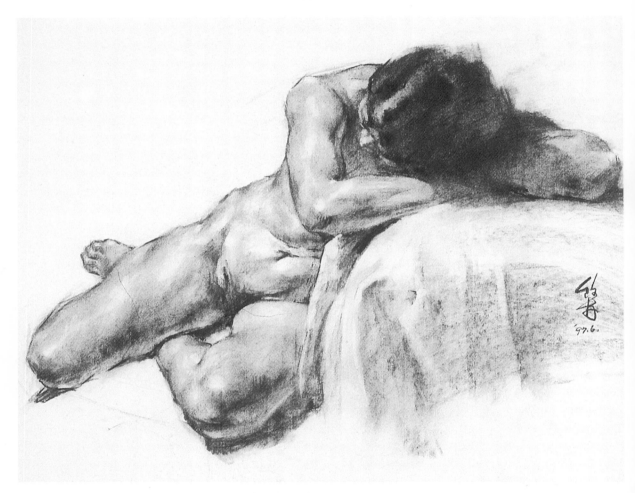

作者　人體寫生　木炭　對開　3 小時　1997

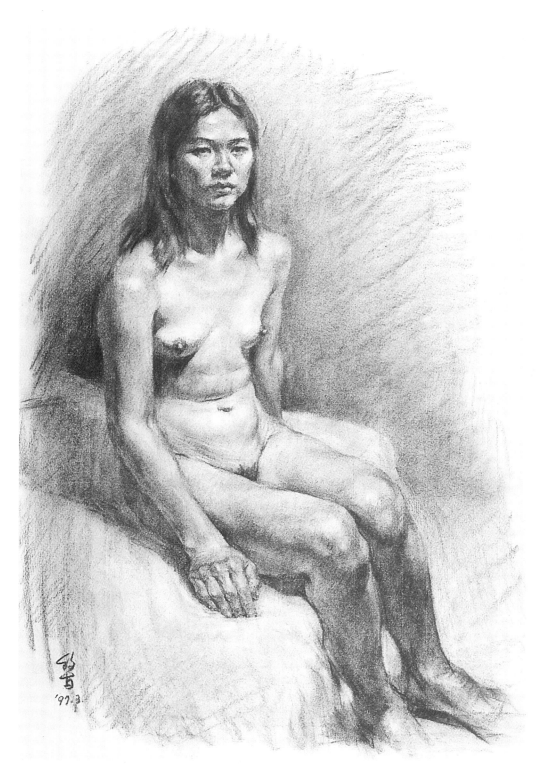

作者　人體寫生　木炭　對開　6 小時　1997

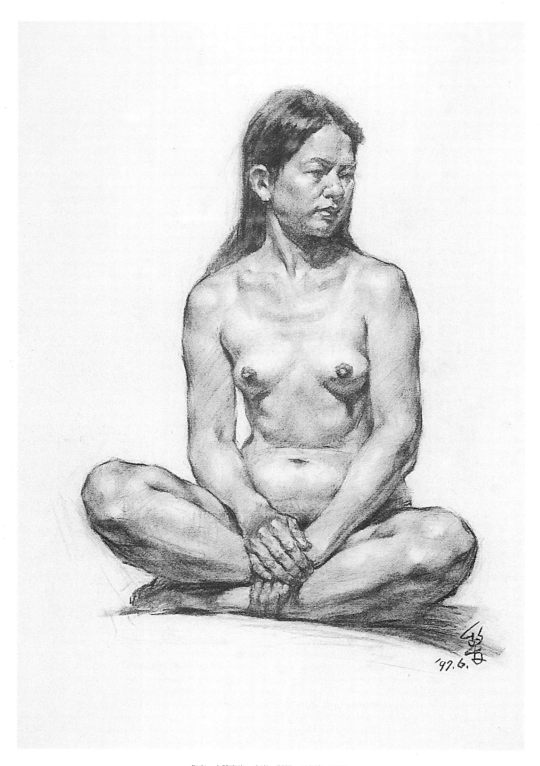

作者　人體寫生　木炭　對開　3 小時　1997

作者 人體寫生 2B鉛筆 對開 9 小時 1997

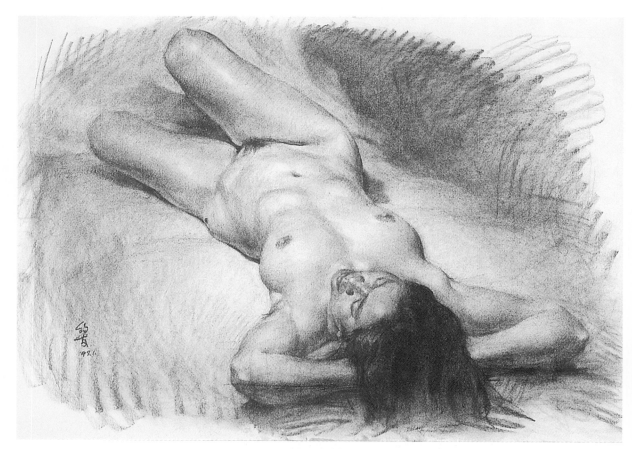

作者　人體寫生　木炭　對開　9 小時　1997

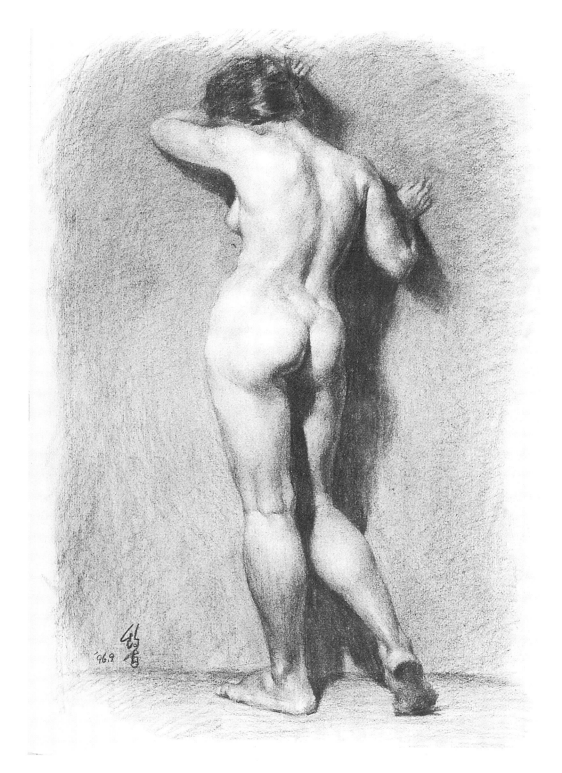

作者 人體寫生 木炭 對開 6小時 1996

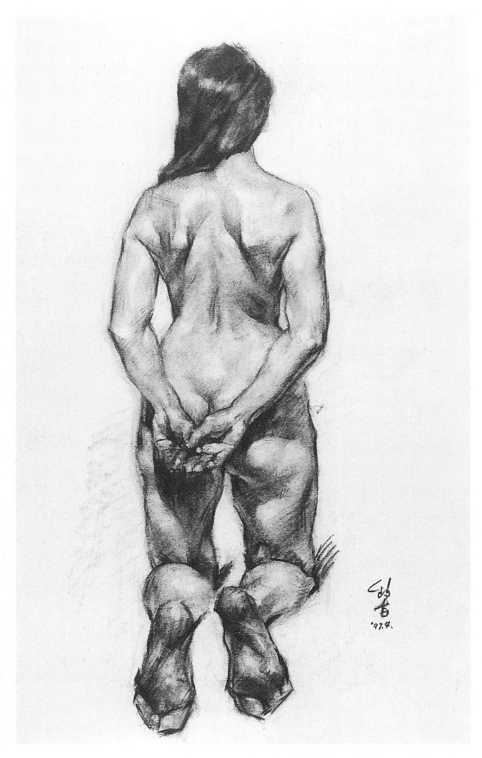

作者　人體寫生　木炭　對開　3小時　1997

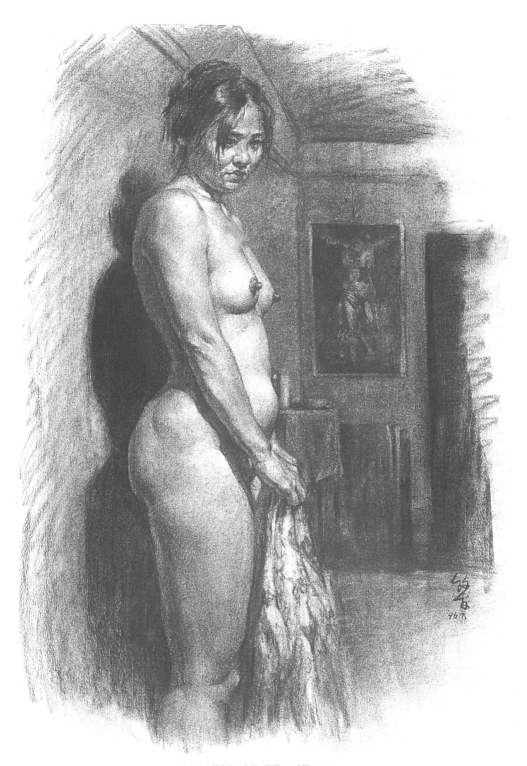

作者 人體寫生 木炭 對開 6小時 1996

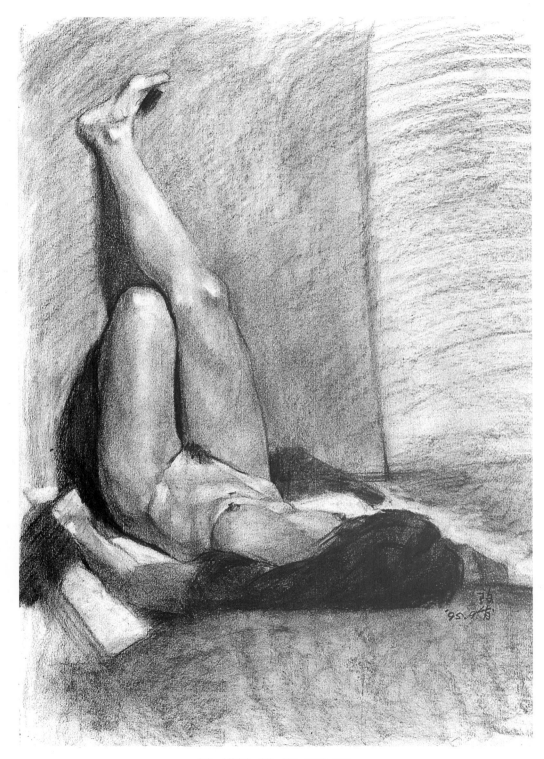

作者　人體寫生　木炭　對開　3小時　1995

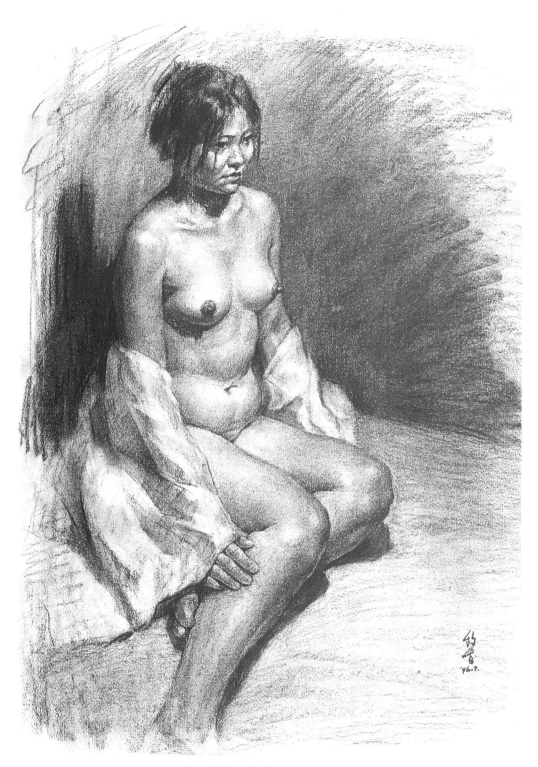

作者　人體寫生　木炭　對開　6小時　1996

二、人像速寫

作者　人像速寫　6B全鉛筆　8開　30分鐘　1995

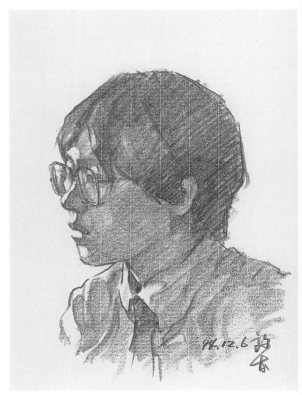

作者　人像速寫　6B全鉛筆　8開　20分鐘　1994

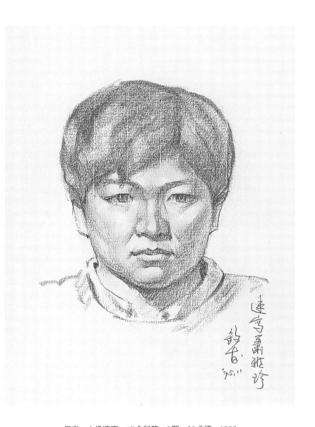

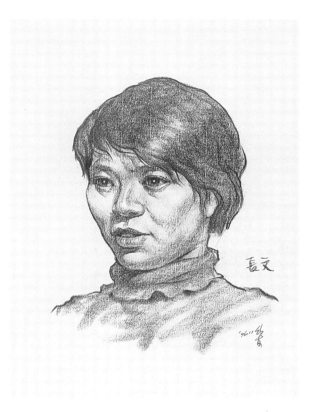

作者 人像速寫 6B全鉛筆 8開 20分鐘 1995

作者 人像速寫 6B全鉛筆 8開 30分鐘 1996

作者　人像速寫　6B全鉛筆　8開　20分鐘　1994

作者　人像速寫　木炭　8開　30分鐘　1996

作者　人像速寫　6B全鉛筆　8開　40分鐘　1994

作者　人像速寫　6B全鉛筆　8開　40分鐘　1995

作者　人像速寫　6B全鉛筆　8開　30分鐘　1995

作者　人像速寫　6B全鉛筆　8開　20分鐘　1994

三、人體線條速寫（作者 6B 全鉛筆 8開）

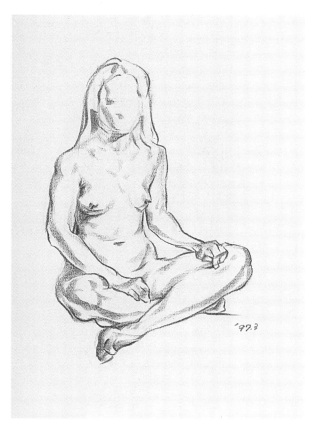

10分鐘

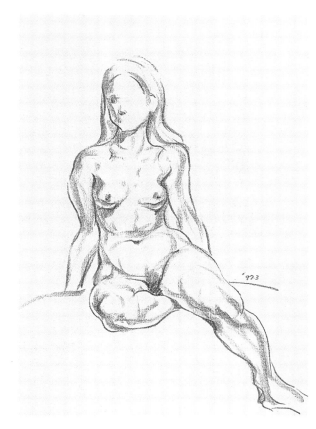

10分鐘

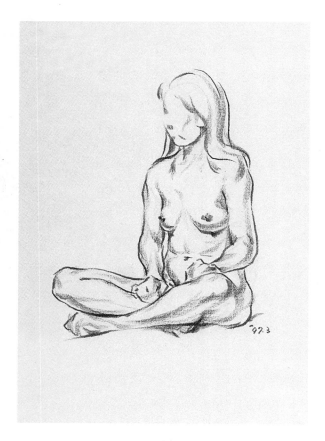

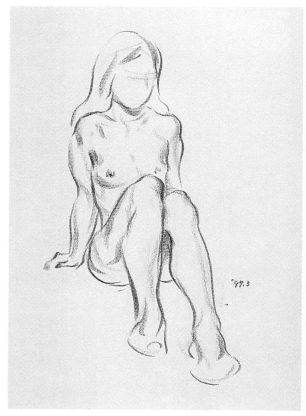

10分鐘

10分鐘

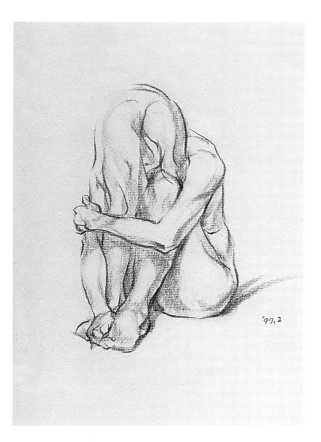

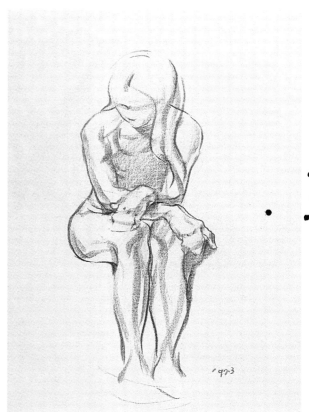

10分鐘 10分鐘

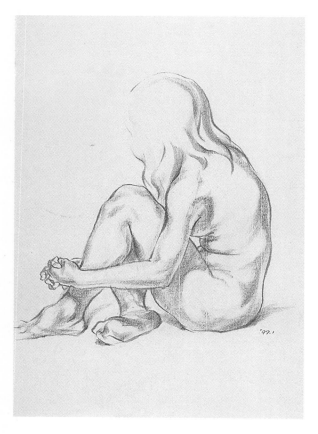

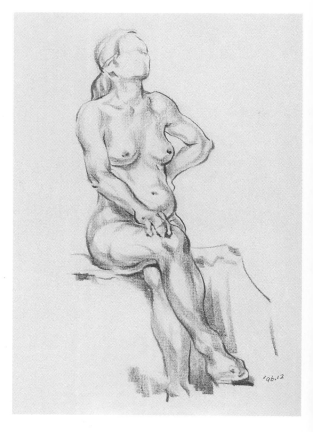

10分鐘

10分鐘

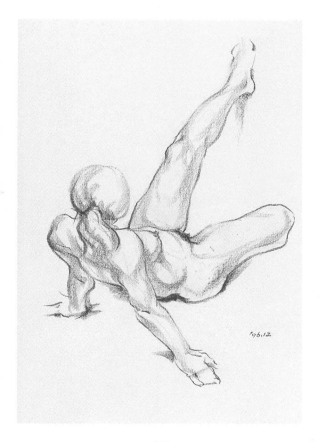

10分鐘

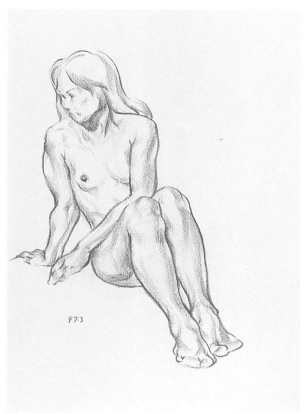

10分鐘

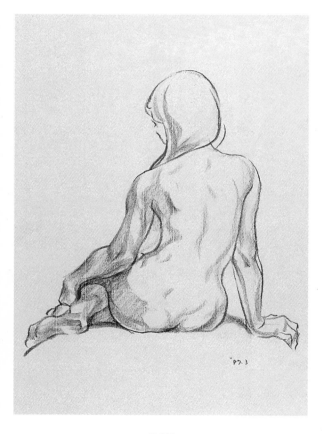

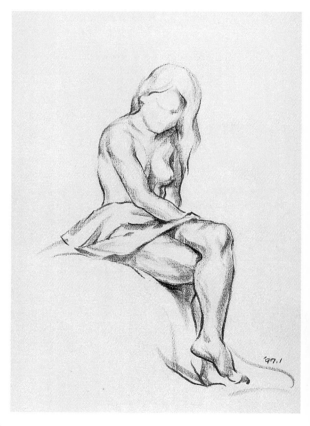

10分鐘　　　　　　　　　　　　　　　10分鐘

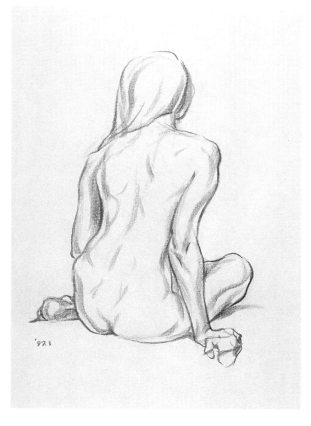

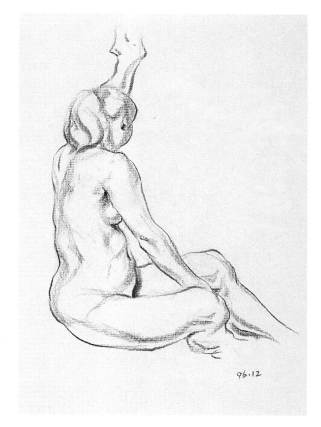

10分鐘 10分鐘

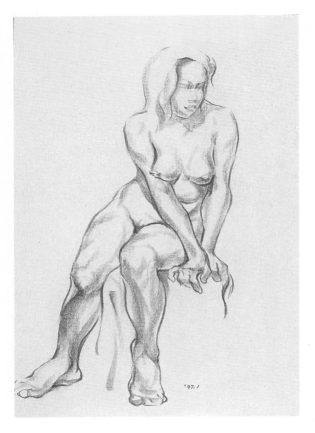

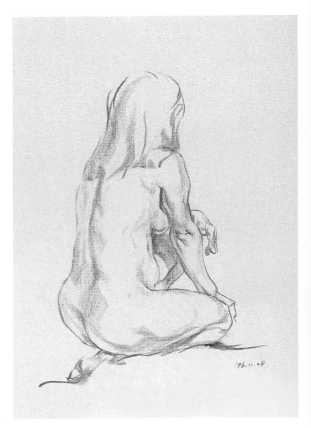

10分鐘　　　　　　　　　　　　　　　　　　10分鐘

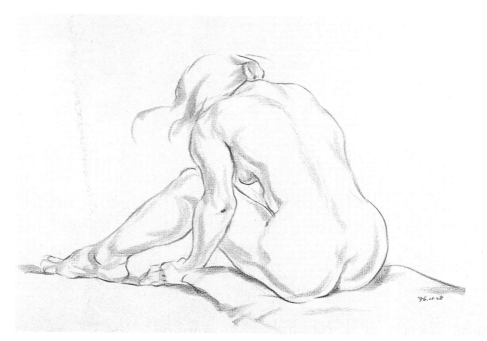

10分鐘

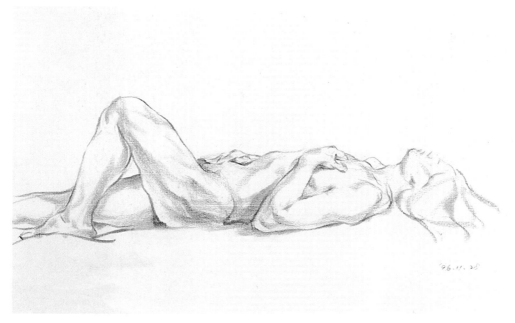

20分鐘

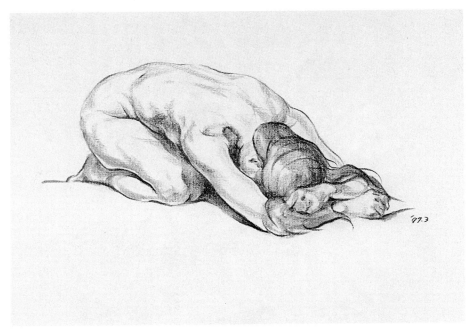

20分鐘

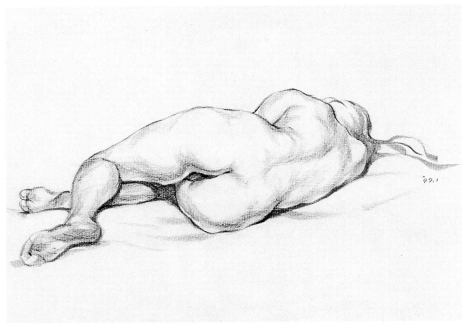

10分鐘

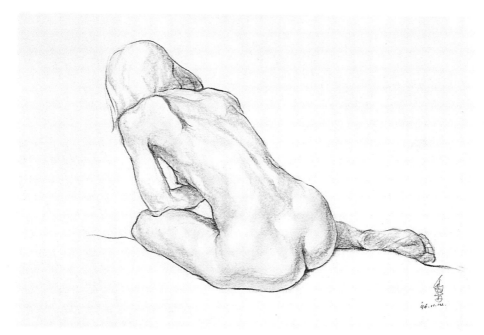

20分鐘

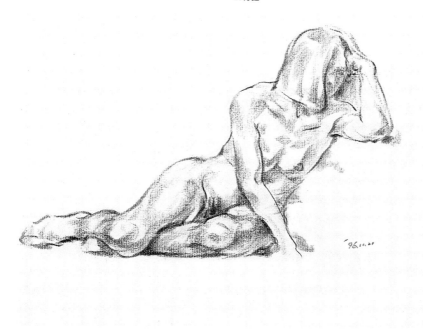

20分鐘

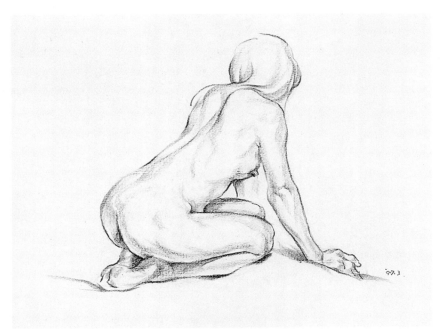

10分鐘

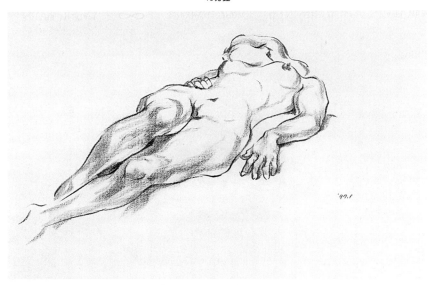

10分鐘

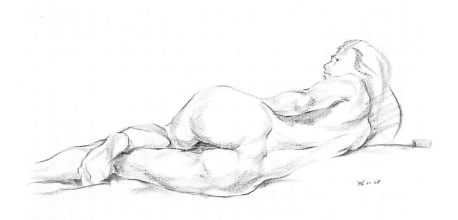

20分鐘

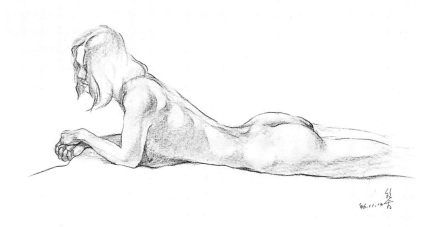

20分鐘

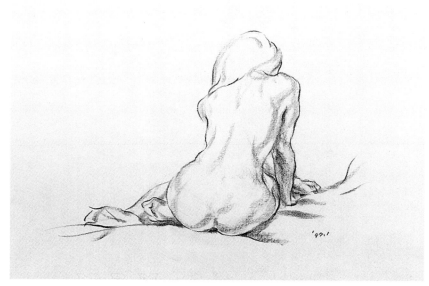

10分鐘

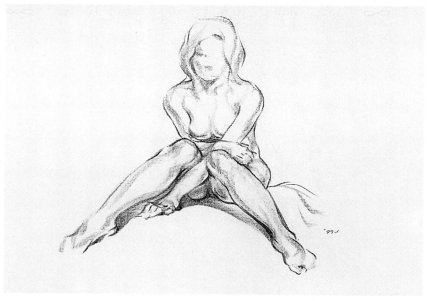

10分鐘

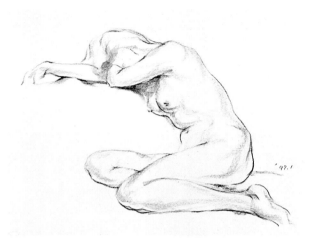

10分鐘

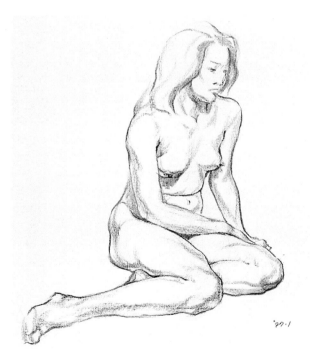

20分鐘

四、手腳速寫 （作者 6B 全鉛筆 16開 20分鐘）

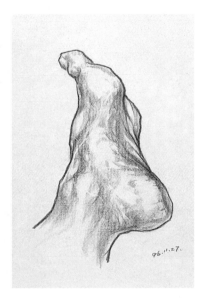
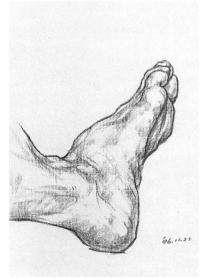

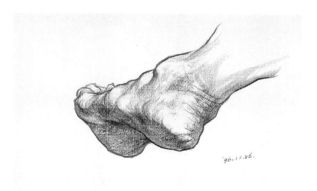

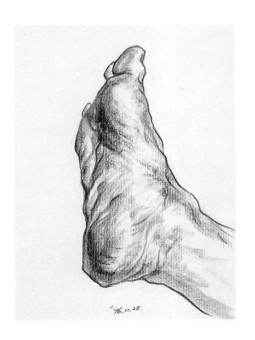

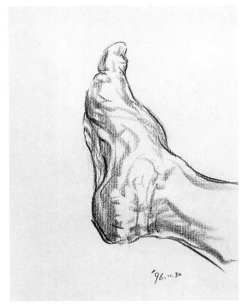

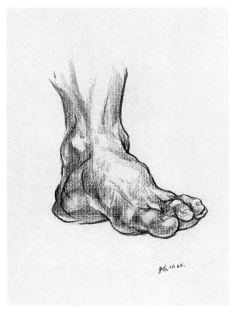

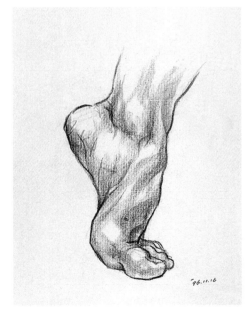

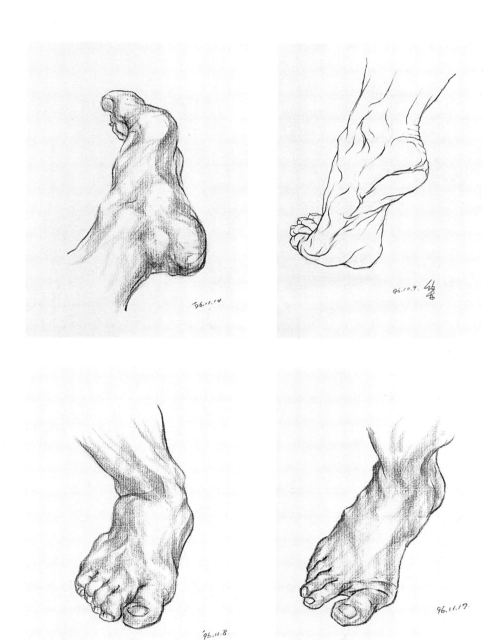

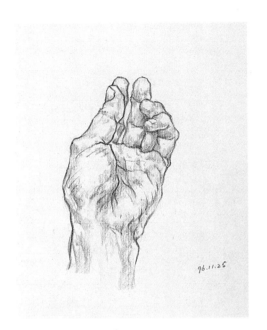

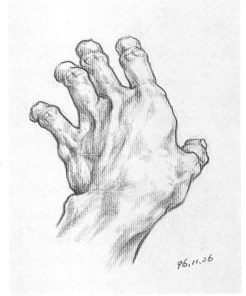

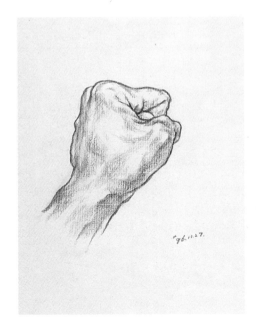

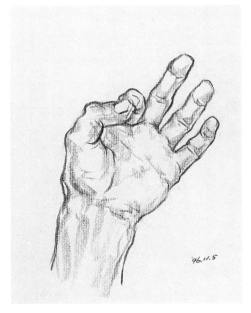

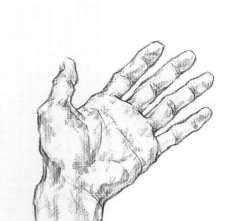

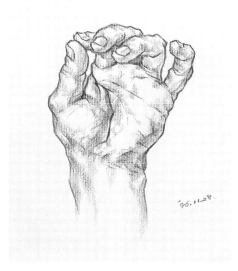

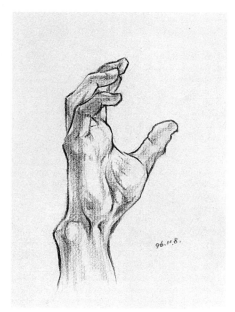

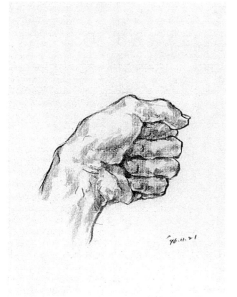

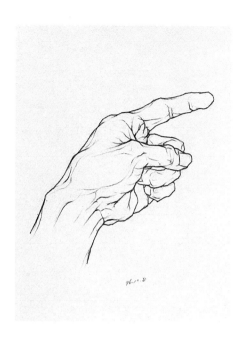

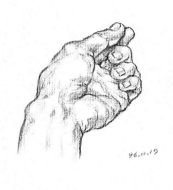

五·作品欣賞

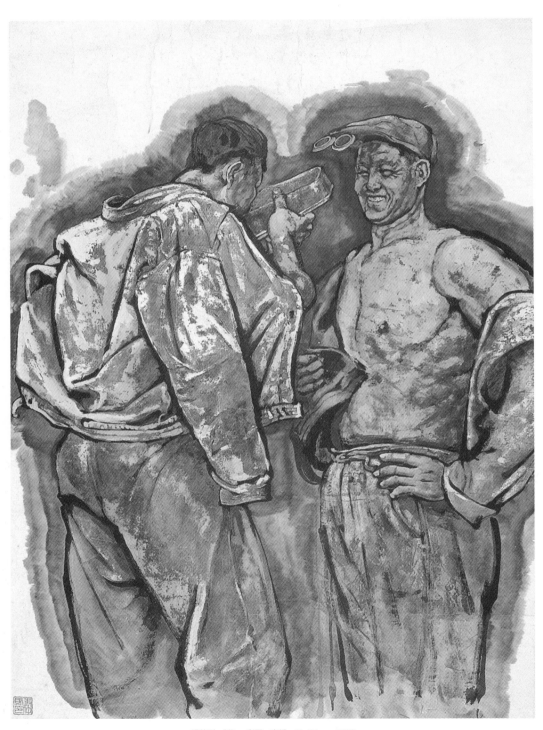

張仲則　「飲」　彩墨·宣紙　92x67cm　1982

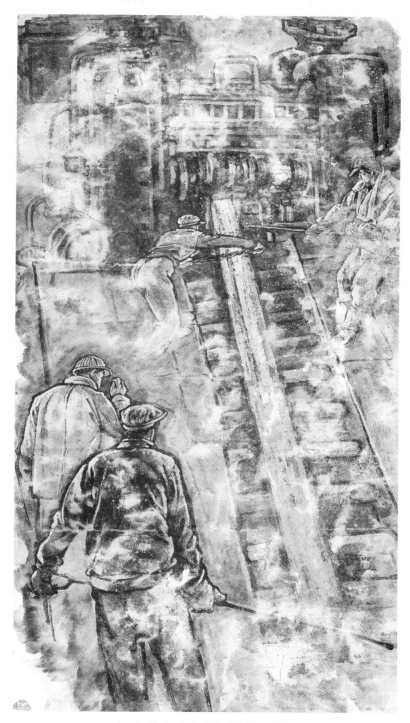

張仲則 「軋鋼」 彩墨・宣紙　122x69cm　1982

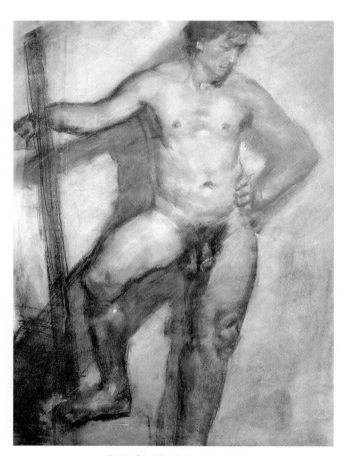

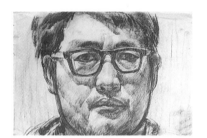

張仲則 「自畫像」 炭精 8開 1981

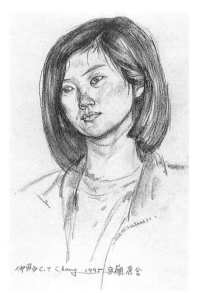

張仲則 「男人體」 粉彩 對開 1995

張仲則 「淑芬小姐速寫」 粉彩 4開 1995

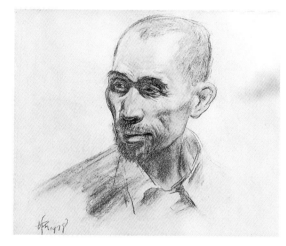

周路石 「人像」 木炭 4開 1978

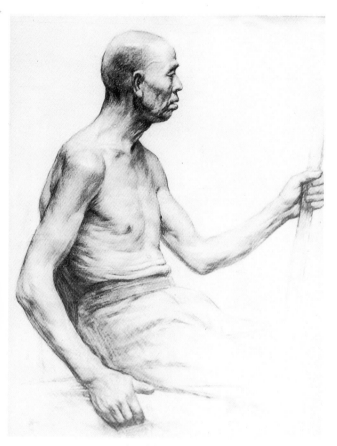

周路石 「老人」 鉛筆 對開

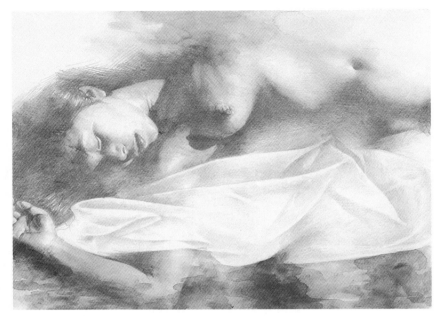

張珂　「夢境」　鉛筆淡彩　20x27cm　1994

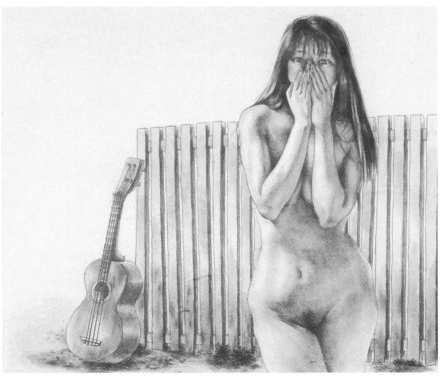

張珂　「羞」　鉛筆淡彩　21x23cm　1994

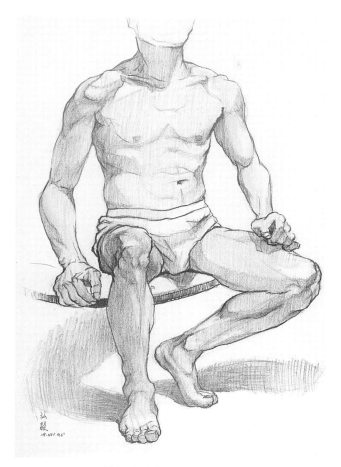

李弘毅　「男人體」　鉛筆　對開　1996

李弘毅　「記憶」　平版　8x10cm　1996

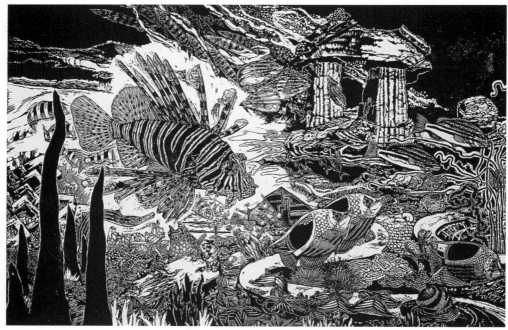

李景龍　「古早記事」　複合媒材　75x102cm　1993

李景龍　「水族物語 陸沈篇Ⅲ」　橡膠版　60x90cm　1993

賴吉仁　「灰鶇鴝」　木口版畫　15x15cm　1992

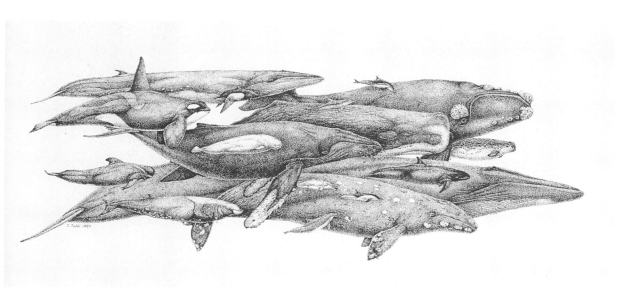

賴吉仁　「鯨魚群」　針筆點畫　21x48cm　1997

葉繁榮　「天問」素描稿　木炭　標準開　1991

葉繁榮　「晨曦」素描稿　木炭　標準開　1991

李進發 「掌握」木炭 112x145cm 1997

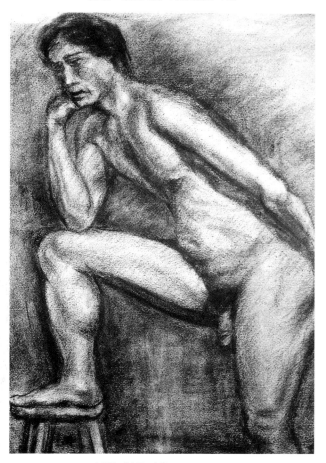

李進發 「立足」木炭 67x50cm 1997

詹淑柔　「Spirit-1」平版　10x10cm　1996

詹淑柔　「Spirit-3」平版　10x10cm　1996

陳美杏　「Complex 97-Ⅰ」　石版　27x19.5cm　1997

陳美杏　「Temptation Ⅰ」　石版　27x19.5cm　1997

黃進龍　「人體速寫」　炭精筆　8開　1991

黃進龍　「交流中斷」　炭筆、石膏、炭精筆、墨水　對開　1988

陳代銳 「三峽」 鉛筆速寫　16 開　1996

陳代銳 「深坑」 鉛筆速寫　8 開　1996

楊賢傑　「天真的阿美族小孩」　木炭　標準開　1997

楊賢傑　「待命」　鉛筆　標準開　1996

洪東標　「雅典的典雅」　水彩　對開　1996

洪東標　「靜物寫生」　木炭　全開　1996

蘇憲法 「褪色的記憶」 木炭、炭精、粉彩、油　標準開　1997

蘇憲法 「人體速寫」 炭精　8開　1997

黃河洲 「關渡寫景」　鋼筆、水彩　25x17cm　1997

林恭仕 「人體寫生」　鉛筆　對開　1997

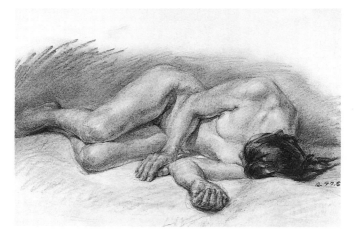

許進風 「人體」 木炭 對開 1997

王毓麒 「靜物」 鉛筆 對開 1995

附錄

（3D電腦繪圖）

周佳君

1969 生。台北市人。廣告、傳播、電影專業電腦動畫。台北市政府宣導短片、電視綜藝節目「超級星期天」「天才 Bang Bang Bang」、廣電基金「秘密花園」等電腦動畫製作。現任米多利電腦動畫負責人。

（攝影協助）

柯乃文

1969 生。台北縣汐止人。專業攝影工作。師事吳嘉寶等人。 1993 年起「汐止人文印象」、「平溪礦場記實」等長期紀錄拍攝。現任崇右企專攝影社指導老師。視丘藝廊「大腦眼、機械眼」攝影聯展。汐止藝術學會、野草地帶等聯展多次。

（作品欣賞提供）

周路石

1924 年生。遼寧省海城人。北平京華美專。 1950 年北京中央戲劇學院研究部研究員。中央戲劇學院舞台美術系教授。 1983 年北京當代美術館個展。1988-1989 年美國西雅圖舉辦個人畫展二次、「美國西部風景寫生展」。1990 年新加坡源翊藝術中心個展。

張仲則

1932 年生。江蘇徐州人。資深畫家。 1953 年中央美術學院畢業。南京藝術學院教授、版畫教研室主任。中國美術家協會會員。中國版畫家協會會員。江蘇省版畫家協會常務理事。江蘇版畫院高級畫師。

陳代銳

1946 生於台北市大稻埕。國立藝專美術科畢業。 1992 年台北縣文化中心「陳代銳人體畫個展」。1994 年畫廊博覽會。1993 年好來畫廊「中青西畫家油畫聯展」、「亞洲春季沙龍西畫聯展」等聯展多次。

蘇憲法

1948年生。嘉義布袋人。國立台灣師範大學美術系。國立台灣師範大學美術研究所碩士。1973年全國書畫比賽油畫第一名、1975年全省美展油畫首獎等獲獎多次。1992年高格畫廊個展、1996年亞洲畫廊個展等個展多次。1994年翡冷翠藝術中心七人聯展、1995年師大美術系教授聯展等聯展多　現任教師大美術系副教授

李景龍

1953年生。桃園大溪人。國立藝專西畫組畢業。國立台灣藝術學院美術系。專業版畫工作。曾任教復興美工、台北市立美術館等多處。1980-1992年應邀國內外木版石版示範講學數十次。1992年獲中華民國畫學會金爵獎。中華民國國際版畫展等獲獎多次。美國夏威夷環太平洋國際版畫聯展等國內外展覽數十次。現任台北市中正高中美術教師。

洪東標

1955年生。南投縣人。國立台灣師範大學美術系畢業。師大美術研究所結業。1982年國軍文藝金像獎、1984年全省美展水彩第一名等獲獎多次。1980年龍門畫廊、1989年皇冠藝術中心等個展多次。應邀全國美展、亞洲水彩聯盟展等聯展卅餘次。現任新莊高中美術班負責人。

李進發

1955年生。高雄縣茄定人。國立台灣師範大學美術研究所碩士。1993年高雄市社教館油畫個展、高雄市美術家聯展等個展聯展多次。著作《日據時期台灣東洋畫發展之研究》、巨匠38,67期《郭雪湖》《林玉山》、《1945-1995五十年來高雄縣地方美術發展之研究》。現任教台南師範學院美勞教育系、小港高中。

黃河洲

1959年生。台南縣人。專業藝術品收藏。關渡基督書院。綠野畫會會員。綠野畫會水彩聯展、野草地帶等多次聯展。

許進風

1959年生。台北市人。專業室內設計。復興美工畢業。北市美展、全省美展、台陽美展、全國青年水彩寫生等多次入選。綠野畫會會員。綠野畫會水彩聯展、野草地帶等多次聯展。

葉繁榮

1960年生。苗栗縣人。國立台灣師範大學美術系。國立台灣師範大學美術研究所碩士。1980年作品獲國立藝術館收藏。第六屆雄獅美術新人獎優選等獲獎多次。1990年應教育部之邀作全省巡迴展等個展多次。中華民國油畫協會會員。五月畫會會員。現任師範大學講師。著作《炭筆素描結構解析》。

張珂

1962年生於江蘇南京市。1986年北京中央工藝美術學院畢業。南京藝術學院任教四年。1991年起日本愛知縣立藝術大學研究。京都精華大學碩士。1996年日本濱松美術館版畫大賞展第一名、1997年日本鹿沼市立川上澄生美術館木版畫大賞展第二名等獲獎多次。

黃進龍

1963年生。屏東縣人。國立台灣師範大學美術系。國立台灣師範大學美術研究所碩士。1989年全省美展免審。1989年十二屆全國美展首獎等榮獲多項大獎。1992年高格畫廊個展等個展聯展多次。中華水彩畫協會會員。中華民國油畫協會會員。全省美展免審查作家協會會員。五月畫會會員。現任師大美術系副教授。著作《水彩技法解析》《素描技法解析》

李弘毅

1964年生。屏東縣東港人。生態繪畫工作。台北工專畢業。野草地帶聯展多次。1996年西班牙「Cadaques迷你版畫展」。1997年「海藍畫會聯展」。1997年「台灣本土生態藝術聯合展」。

詹淑柔

1964年生。苗栗市人。專業版畫工作。中華民國版畫學會員。第四十九屆全國美展版畫入選。台北市職訓中心版畫教師。台北市立美術館、省立台中美術館等示範教學多次。「台北新疆版畫大展」、西班牙「Cadaques 迷你版畫展」等聯展多次。

賴吉仁

1965年生。台北市人。專業生態繪畫工作。1984年全省美展優選。1988年輔仁大學法文系畢業。1991-95年郵政總局「台灣溪流鳥類」「台灣森林資源」「海龜」郵票繪圖。1996年電信總局「台灣珍貴野鳥」電話卡繪圖。1994年作品為法國 Chamalieres 當代美術館收藏。1995年台北誠品書店藝文空間個展。野草地帶聯展多次。1995年繪著《候鳥慢飛》獲金鼎獎。

林恭仕

1965年生。嘉義縣人。台灣大學動物系畢業。清大輻射生物研究所碩士。野草地帶聯展多次。

陳美杏

1966年生於台北市。台灣大學動物系畢業。美國 Univ. of Wisconsin-Madison 藝術創作碩士。專業版畫工作。1994,95,96年西班牙「Cadaques 迷你版畫展」。1997年「法國 Chamalieres 版畫三年展」。野草地帶聯展多次。

楊賢傑

1967年生於台北市。國立台灣師範大學美術系。國立台灣師範大學美術研究所碩士。作品曾入選省展、全國美展、國軍文藝獎等獲獎多次。1992年悠閒藝術中心油畫個展。現任教古亭國中美術班。

王毓麒

1974年生於台南。復興美工繪畫組畢業。第四十二屆中部美展油畫首獎。第八、九、十屆版印年畫首獎。第十六屆全國油畫展優選。另獲獎多次。1996年國外敦訪作品於新加坡南非展出。野草地帶聯展多次。

國家圖書館出版品預行編目資料

素描講義：基礎素描的觀念與表現／蘇錦皆著．
-- 初版臺北市：雄獅，1997【民86】
面 ； 公分， --（雄獅叢書；10-029）
ISBN 957-8980-60-4（平裝）

1.素描

947.16 86010992

作者／蘇錦皆
發行人／李賢文
文字校對／黃長春、邱麗卿、葛雅茜
版面構成／迷石ERRATIC
製版印刷／四海電子彩色製版股份有限公司
出版者／雄獅圖書股份有限公司
台北市106忠孝東路四段216巷33弄16號
TEL/(02)2772-6311
FAX/(02)2777-1575
郵撥帳號／0101037-3
法律顧問／黃靜嘉律師·聯合法律事務所
定價／380NT
初版／1997.12
二版一刷／2000.8
行政院新聞局登記證局版台業字第0005號

雄獅叢書 10-029

素描講義
基礎素描的觀念與表現